北大社 "十三五"普通高等教育规划教材

高等院校艺术与设计类专业"互联网+"创新规划教材

动画创作基础

宋 扬 编著

内容简介

"动画的原型创作该如何汲取素材？"本书围绕这一动画原型创作中的问题，总结来自课堂教学的实践课题与动画片、电影、网络游戏等的设计资料，来讲解动画创作最基本的素材与设计问题。本书分为两篇：上篇通过感性的记录方式——文字与手绘画面对身边的生活、人与物进行发掘，提炼为循序渐进的学习课题，由浅入深地介绍动画设计的知识，进而阐述"人物原型设计—人偶模型制作—素材收集整理—人物与场景整体创作"的完整过程；下篇以真实创作的过程为切入点，用真实的创作过程与前置课题学习过程进行比对，使学生掌握动画基础设计与制作技术之间相互制约、相互促进的关系。

本书可作为高等院校设计类相关专业的教材，也可作为动画创作爱好者和动画从业人员的参考资料。

图书在版编目(CIP)数据

动画创作基础 / 宋扬编著．—北京：北京大学出版社，2021.10
高等院校艺术与设计类专业"互联网+"创新规划教材
ISBN 978-7-301-32477-6

Ⅰ.①动… Ⅱ.①宋… Ⅲ.①动画片—创作—高等学校—教材 Ⅳ.①J954

中国版本图书馆CIP数据核字(2021)第179096号

书　　名	动画创作基础 DONGHUA CHUANGZUO JICHU
著作责任者	宋　扬　编著
策划编辑	孙　明
责任编辑	蔡华兵
数字编辑	金常伟
封面原创	成朝辉
标准书号	ISBN 978-7-301-32477-6
出版发行	北京大学出版社
地　　址	北京市海淀区成府路205号　100871
网　　址	http://www.pup.cn　　新浪微博：@北京大学出版社
电子邮箱	编辑部 pup6@pup.cn　　总编室 zpup@pup.cn
电　　话	邮购部 010-62752015　发行部 010-62750672　编辑部 010-62750667
印 刷 者	北京宏伟双华印刷有限公司
经 销 者	新华书店
	889毫米×1194毫米　16开本　12.75印张　307千字 2021年10月第1版　2024年5月第2次印刷
定　　价	69.00元

未经许可，不得以任何方式复制或抄袭本书之部分或全部内容。
版权所有，侵权必究
举报电话：010-62752024　电子邮箱：fd@pup.cn
图书如有印装质量问题，请与出版部联系，电话：010-62756370

推荐语一

　　动画传入中国已经有百年历史，中国动画曾经创造过十分辉煌的历史，也正在创造新的辉煌。直到今天，动画已经发生了巨大的变化，包括高新科技的强力介入、受众市场的不断扩大和与相关学科的有机融合等。动画产业的发展带动了动画教育的成长，经过十几年的快速发展，中国动画的高等教育进入了调整和提升的时期。动画教育中一个重要的方面就是专业教材的建设，青年学者宋扬博士近期所编写的动画教材，在众多同类教材中脱颖而出。了解宋扬博士的人都知道，他出身艺术世家，是中央美术学院的学士、硕士和匈牙利佩奇大学的博士，在中央美术学院任教十七年，后任教于浙江工业大学至今。他在多年的课堂教学中积累了大量的设计基础教学的经验，并先后出版了十余本设计基础教学方面的图书。身为高校教师的他，研究并不局限于理论方面，他也是一位实践性很强的艺术家和设计师，相信每一位使用宋扬老师编写的教材的人都会从中感受到他的专业水准和在治学方面的精神。

常虹 / 动画编导，艺术家，中国美术学院特聘教授、博士研究生导师

推荐语二

　　宋扬老师曾在中央美术学院设计学院、继续教育学院动画专业担任基础课教学工作，以较高的专业修养与丰富的专业知识深受学生的爱戴。本书以图文并茂的形式，记录了教学中的点滴，传达的不仅仅是知识，更是一种心路历程，并反映在绘画与文字交互之间，将源于生活的场景与人物形象运用到教学与专业创作中，是一种对专业设计更高的理解和追求。这本书带给我们的是一种亲切感和对相关知识的理性接受。"艺术来源于生活，又高于生活"不是妄语，宋扬老师对生活的机敏反应，时时以绘画的形式记录在案，显然在等待"厚积薄发"的激流涌现。我相信每一位读者都会被书中精美的图画和流畅的语言打动，同时，我期待他能出版更多更好的作品，也期待他在教学实践中硕果累累。

　　　　　　　　　　　　　王书杰／中央美术学院燕郊分院执行院长、继续教育学院院长、教授

前言

　　每个人都是一颗种子,被生命投放在不同的土壤里;每个人都在用自己不同的方式来诠释生命的美,做设计师仅仅是其中的一种选择。如果你也喜欢绘画,也喜欢用简单的绘画记录生活中的点点滴滴,那就让我们一起拿起画笔,把生命中闪光的东西留住。这些东西,有的时候仅仅是转瞬即逝的一句话、一个场景,在多年以后再看,它们是曾经岁月送给自己的礼物。像日记一样记录身边发生的事情在无形之中已成为我多年来的习惯,这也许与我所选择的设计、教学工作有关,我创作的很多动画形象都来自记录在小本子上的点点滴滴。绘画的素材不一定都与创作有关,于随意之间对生活的记录,更加可以留住生活中的闪光点。在我学习绘画的时候,没有电脑绘画,虽然后来商业动画的盛行使电脑设备对动画的影响很大,但是我一直喜欢用手绘的方式在小本子上做记录。

　　日本动画家宫崎骏说:"动画需要人类的手。"他曾经用手绘动画片影响了"70后""80后"两代人的童年,并一直坚持用手绘的方式进行原画创作。宫崎骏的话不仅仅局限于动画创作领域,手绘的重要性已经超越了创作方式本身,如果你想从绘画中体会创作的乐趣,从绘画中感受生活的赠予,一定要尝试从手绘开始,因为那些点滴的水渍、铅笔的飞白、纸张的皱擦所带来的微妙细节,那些画面中未能控制的细节展现,也许才是生活对心灵的触动。

　　我曾经在中央美术学院设计基础部任教十七年,努力实现着自己年少时的梦想,把对待设计的热情与设计实践所获的感悟运用到课题教学中,用实践的反馈引导学生从设计的角度通过课题作业来总结对生活的感受,并用专业绘画的技法再现符合动画设计要求的感受。毕竟,设计基础教学是为设计服务的,用设计的标准进行课题创作,可使学生更明确地理解未来从事设计行业与设计流程所需要遵循的规则。

　　如果你也热爱生活,也一定可以尝试用手绘的方式记录身边发生的每一件事情。也许等我们都已年老的时候,身边画满插画的小本子会成为生命中最真实、最生动的回忆。很多动画设计师设计的动画原型都来自对生活的感受与体验,这一点成为他们在专业领域获取创作灵感的源泉。从早期的手绘动画片到时下盛行的电脑制作动画片,都需要设计师从生活中获取灵感,抒发对生活的不同态度。所以我深信,只有热爱生活,才会创作出真实感人的作品。在教学实践中,我们更需要将动画设计方法与生活感受相结合,使学生通过课题创作体会到生活的经历与感悟,这才是使创作充满生命力的唯一方法。

　　这本书分为两篇:上篇是对生活的记录,介绍中央美术学院基础课题的创作过程——从手

稿创作到实物模型制作；下篇介绍动画创作、游戏创作、影视场景创作的技法，展示上海世博会官方唯一指定动画电影《世博总动员》原画创作、网络游戏《寻仙》《极光世界》场景设计、电影《鬼吹灯之寻龙诀》场景设计等案例。本书通过不同领域对动画形象设计的应用来比较动画设计流程与其他设计的细微差异，使学生对动画创作基础的学习更有目的性。

手绘是设计师必须掌握的一项技能，其目的已经超越了技法本身，成为一种表达的方式。我始终坚信，手绘是一种信仰，值得我们用心去体会、去坚持。

2021 年 1 月于北京

【资源索引】

目　录

上篇　动画基础课题与训练／1

　　第一节　让"记录"成为习惯／2
　　第二节　绘画材料与创作方式／2
　　第三节　动画基础训练课题／8
　　　　课题1　用故事记录生活中的"自己"／14
　　　　课题2　"我"的生活片段／20
　　　　课题3　玩偶制作／33
　　　　课题4　为专业动画创作积累素材／37
　　　　课题5　记录路过的风景／44
　　　　课题6　画面创作与绘画材料／47
　　　　课题7　人物着装／64
　　　　课题8　动画设计与模型／74

下篇　专业创作过程记录／91

　　第一节　从生活中的感性记录到专业动画创作／92
　　第二节　动画电影《世博总动员》创作过程全记录／94
　　　　课题1　主要场景及道具设定／95
　　　　课题2　主要角色设定及配音制作／158
　　　　课题3　部分气氛草图和分镜头脚本／169

第三节　动画片《童年的蝴蝶》人物原型创作／170

第四节　《寻仙》《极光世界》游戏设计中的虚拟世界／186

第五节　《鬼吹灯之寻龙诀》的场景创作／192

跋／194

致谢／196

上篇
动画基础课题与训练

第一节　让"记录"成为习惯

　　许多动画设计师的动画原型都是来自对生活的发现与记录。从生活中发掘的人物形象与特征很容易引起观者的共鸣，在现实的基础上发挥与夸张，发挥的是对人物特征的想象力，夸张的是人物不同的表情特点。本书上篇是从动画设计的基础课程系列课题入手，使学生明确对动画设计人物造型设计的原型是如何从生活中一步步发掘与提炼的。

　　记录生活，就像写日记一样，用绘画的方式快速记录生活瞬间的闪光点。也许当生活中的细节触动我们的时候，是对生活最敏感的瞬间，把握住这些细节并把它们记录下来，也许并不能马上用得到，但是作为设计素材的积累，从生活中记录，并把这种记录形成习惯，是非常难得的。本书下篇便是从动画设计的流程入手，再次验证生活中的人物与场景细节是如何变化为动画片的设计细节的。

第二节　绘画材料与创作方式

　　绘画材料种类繁多，一般相对容易掌握、适合携带与保存、绘画技法灵活的绘画材料有绘画铅笔、绘图笔、自动铅笔、彩色铅笔、毛笔、板刷、裱纸胶带、橡皮、透明水色、绘画纸张等。

　　每一种绘画材料都有独特的性格，比如彩色铅笔就有油性、水溶性、普通三种类型：油性彩色铅笔有很强的附着、遮盖能力，广泛应用于版画制版、陶瓷雕刻、玻璃绘画等方面；水溶性彩色铅笔介于水彩与铅笔之间，既可以表现铅笔的线条，又可以进行局部的渲染；普通彩色铅笔适合画色彩素描，与亚光纸配合，能体现铅笔线条特有的表现力。

　　什么样的效果更能体现绘画的需要？这并不是复杂的事情，最简单、最直接的方式就是对感兴趣的材料都进行对比试验，就能轻易地总结出每一种绘画材料的特性，使更多绘画材料相结合发挥出更变幻的效果，为画面的表现提供更广阔的创作空间。不同的绘画技法、不同的绘画材料，也会激发创作者对画面的灵感，比如迪士尼的手绘稿大多是铅笔线稿，日本许多动画设计师的动画创作稿大多为水彩稿，这不仅与作者的绘画习惯相关，而且与最终完成的创作稿影响的画面感有关。所以说，创作方式、创作材料的不同，更多源自不同创作者对于最终画面感的把握不同。

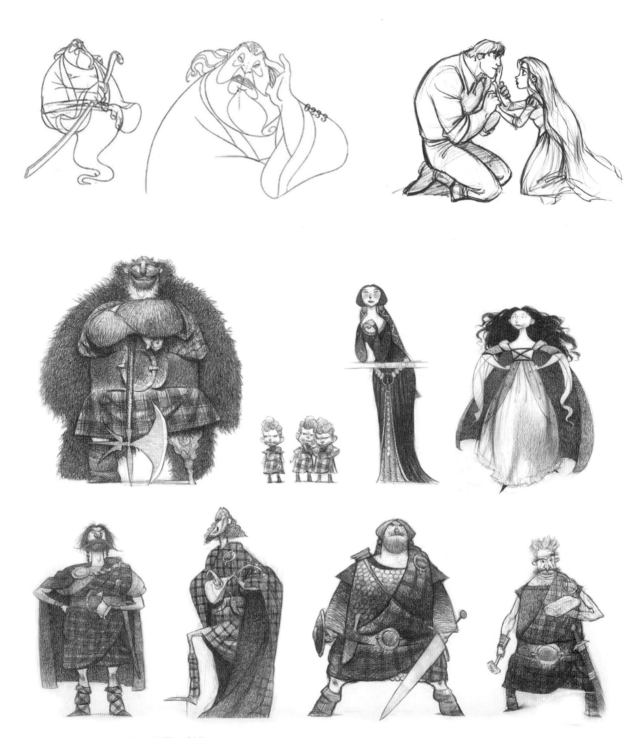

迪士尼动画片中人物造型的原画创作（一）

动画创作基础

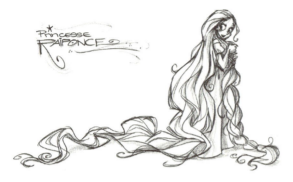

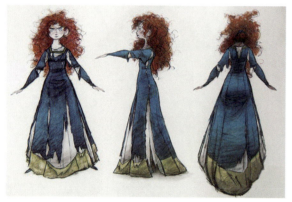

迪士尼动画片中人物造型的原画创作（二）

这些动画手稿来自迪士尼、皮克斯的经典动画电影《花木兰》《长发公主》《勇敢传说》，无论是人物造型设计还是场景设计，都充满了真实感，这种真实感使画面在充满想象力的同时可以很容易引发观众的视觉共鸣。把这些用于动画设计的手稿与单纯的手绘速写相比较，不难看出动画设计必须遵循的技术原则、骨骼与面部表情的关系、人物三视图与人物动画片中的转身效果之间的关系、手绘稿与最终着色稿之间的关系、人物细节的繁简与取舍……这些众多的制约因素，使动画原型设计的难度增加，同时也使设计师的手绘充满了设计的乐趣。

迪士尼动画片中场景设计的原型创作（三）

迪士尼的动画电影深深影响了世界动画的发展趋势。从传统的二维动画到借助电脑技术生成的三维动画，动画片的发展也像所有门类的设计一样，与时代、科技的发展息息相关。但是，对于动画设计的第一步——原型创作来说，设计师首先需要依靠手绘这种最直接、最迅速的方式来记录创作灵感。

许多优秀的场景设计都在细节中体现出"似曾相识的感觉"，这种视觉感受增强了动画片中的"存在感"，设计师把握住了许多生活中的细节，如生活用品的摆放、透视的准确度、质感的真实。一方面，设计师利用这些细节使动画场景设计更加符合人们的视觉习惯，其出现在影片场景中，丝毫没有显得突兀；另一方面，以朴实而真实的场景作为背景，使经过局部夸张的人物造型显得更加主次分明、动静有致。

我们通过人物细节表情能感受到作者对生活的细微观察。场景与人物的关系非常协调，场景的细节处理充满生活色彩。对动物形象的拟人化处理，使角色充满人情味。画面整体的色彩处理充满了绘画感，用笔娴熟（使用电脑手绘处理），体现出设计师熟练、利索的绘画笔触。

西班牙设计师 Júlia Sardà 笔下的《爱丽丝梦游仙境》人物与场景设定手绘稿

作者对人物创作中的细节很关注，一定是在生活中很注重收集人物造型素材，使得人物动作、衣着都具有明显的时代、地域特征。对人物动作的设计，从不同的角度考虑人物转身动作的正反效果，符合动画设计的制作需要。

西班牙设计师 Júlia Sardà 的动画人物造型设计

针对不同的动画设计需求，设计师需要针对最终的设计专业制作要求进行对应的人物造型设计，比如动画设计中常见的手绘动画、计算机渲染的电脑动画、游戏动画都有针对性的技术制作要求——手绘动画可以体现画面的绘画感；计算机渲染的电脑动画，需要考虑电脑制作中建模与贴图的互相配合，制作出尽可能真实感人的画面；游戏动画则需要考虑运算速度的最优化，在尽可能省略细节的前提下，获得流畅、生动的视觉体验。正是这些在技术层面的差异，使动画设计充满了设计乐趣，对设计师思维模式提出了挑战，从而吸引了更多的年轻人加入其中。

在后续的训练课题中，会有对动画人物设计角度、色彩、人物与场景的对应等方面的细节要求，学生可在完成课题的同时掌握动画设计的专业要求。

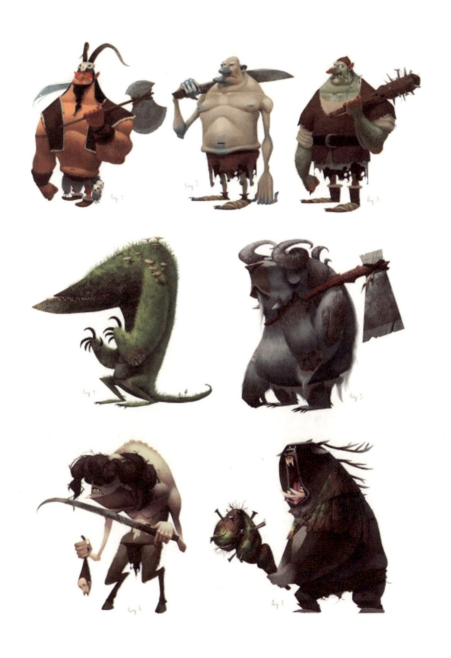

第三节　动画基础训练课题

从记录生活中的自己开始

"记录自己"系列的课题要求：一是用简单的绘画方式记录自己生活中的状态；二是用感性的文字记录配合图片，叙述当时的心情、场景及气氛；三是注重强化人物的特征、人物与情节的关系。

课题训练的目的：使学生通过有目的的素材积累，体会到日常素材积累与动画设计中人物造型设计的关系、文字配合记录（也可以理解为简单的剧本）与人物造型之间的关系。在动画人物造型设计的众多因素中，源于生活的造型获取可以使造型设计更加人性化。人物造型与基本的关系是必须要恪守的要素，这两者对人物造型设计思维方式的"收与放"至关重要，恰当的"收与放"可使造型设计符合动画设计的制作要求。

许多设计师都有自己记录素材的"小本子"。对小本子的选择，一定要适合于"画"，选择的时候注意几个细节：一是内页不要有分格或是底纹；二是最好不是光滑的纸，亚光纸更适合绘画且适合长期保存；三是外壳最好是硬皮，益于保存且适于各种创作环境，比如可以在地铁上或者公园的长椅上随时记录。

看看动画设计师记录素材的小本子

Mattias Adolfsson 是瑞典的设计师,他善于用简单的线条加水彩淡彩绘画方式记录来自生活中的灵感,憨笨有趣的造型和丰富的想象力成为他日常在小本子上记录素材的风格。有趣的是,在许多涂鸦中,他都会穿插以自己的形象为原型的人物造型,这一点给他的随手涂鸦增添了趣味。他喜欢手拿着笔在纸上涂画的感觉,并把这些素材应用于游戏与动画设计工作中。

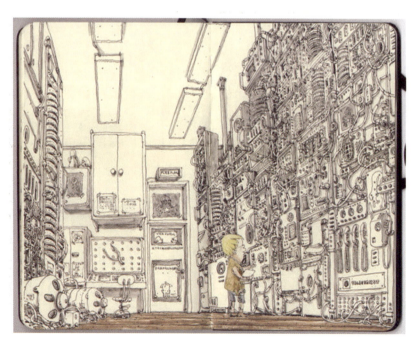

Mattias Adolfsson 的涂鸦中有人物和场景，而且细节真实细致，说明他对生活细节观察入微。场景的物品摆放使空间感增强，人物与场景的配合具有比例与透视的真实感，整体风格虽然充满了想象力，但是在绘画的细节上还是非常严谨的。

菲律宾设计师 Kerby Rosanes 在记录本上用绘图笔记录了充满幻想的黑白图像，用黑白画的创作方式进行许多图形联想——图像、具象造型、文字。

设计师 Kerby Rosanes 记录的黑白画面超越了单纯的速写与插画创作,将具象造型与想象力的结合通过黑白的绘画方式进行记录。在他的创作中,具象造型与想象力的抽象形态之间的融合、过渡非常自然,造型之间的联系没有丝毫的突兀感。这些"随手记录"的造型都成为设计师的设计素材。

画在小本子上的"自己"

许多成功的设计案例告诉我们,感动我们的动画原型都是来自身边的真实生活,在生活中收集与获取素材,并对这些素材进行动画设计特有的技术性创作,使它们符合夸张、生动的创作特征,就可以成功地引起观者的视觉共鸣。在迪士尼的许多动画造型中,都可以发现造型设计师与生活中真人形象的对应、与动画影片配音角色的形象对应,这些都是为了使动画造型更加贴近生活,使银幕中的形象设计更加真实、更具有感染力。

在真实的动画人物造型创作过程中，人物造型与场景手绘原画是动画设计的第一步，往往需要在设计之初，就对剧本、角色有完整的了解。本书后续的创作部分，将从手绘动画片、电脑动画片、游戏制作三个角度（也是动画设计的三个主要方向）进行比对，分析各自的设计方式差异。在这里需要重点说明的是，虽然人物设计是整体动画创作的第一步，但是需要设计师对全片有整体的了解与定位，如人物的内心、情节的需要，甚至是后期导演设想的配音演员的声音定位。只有在这些具体的制约下，动画人物造型才会一步步从模糊变得明晰。

课题所要求的第一步，是从生活中的自己发掘剧本与故事，记录自己的人物造型与感情变化，以真实的记录作为人物造型设计的开始。每个人都会有开心、失落、伤心的时候，选择绘画的方式像日记一样把它们记录下来，也许很多年以后，这些会成为珍贵的回忆。记得有一位动画设计师曾说过，闪现的灵感谁都会有，但是要使自己的创作动力源源不断，就必须对生活进行发掘。

课题1　用故事记录生活中的"自己"

课题要求：一是用文字记录生活中的片段，100字以内；二是整理文字，转换为简短文字的"剧本"，创作出生活中的"自己"，并画出草图、色彩稿。

课题"故事"的创作来自生活的方方面面，每个人的生活经历、生活中的故事，都可以成为学生对生活进行创作的起始点。只有来自生活中的点滴故事，才是具有感染力的，才能演变成具有个性风格的原型创作。

故事 A：妈妈说"我"是她的希望

作者自述：小时候，妈妈经常说，"我"是她的希望。"我"画的是妈妈小的时候，种下一颗希望的种子，那颗种子也许就是"我"。种子播种完，会逐渐生长，还有小蚯蚓、小鼹鼠的陪伴，一定不会孤单。种子睡了，妈妈在静静地看着它，明天它会是什么样子？妈妈会一直陪伴种子，等待它发芽、成长。有雨水的滋润，种子开始发芽，像胎儿一样。

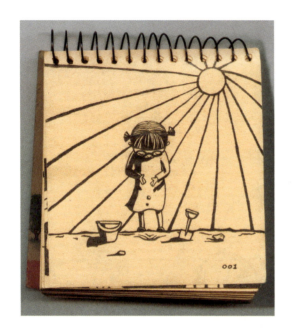
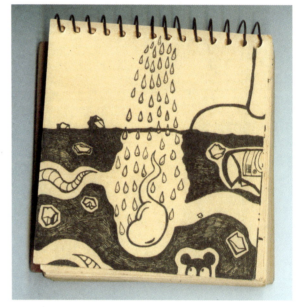
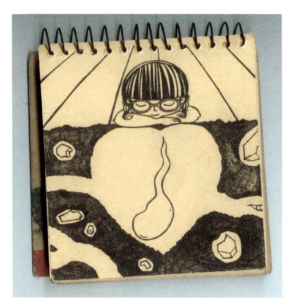
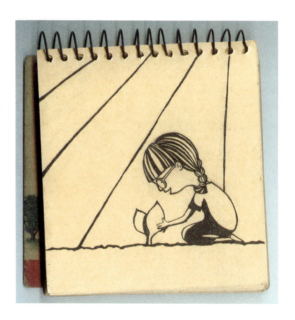

故事B:"我"不想长大

作者自述:永远不想长大也许是每个女孩的梦想,重要的是永远保持年轻的心。一组来自平凡生活场景中的"自己",轻松活泼的画风把生活中的"自己"表达得生动有趣。这是一组很简单的绘画,彩色铅笔上色与绘图笔勾线互相配合,使作者的"简单"生活跃然于纸上。

故事C：做瑜伽的"我"

作者自述：瑜伽可以使身体的柔韧性增强，也可以使身材更匀称，所以许多女孩都喜欢瑜伽。当"我"喜欢上瑜伽的时候，也希望练习瑜伽能使自己越来越瘦，但是，训练的过程却是艰难的。

尝试用不同的绘画技法，记录练习瑜伽时的一系列动作。描绘这些瑜伽的典型动作时要考虑身体的协调与力的传递，才可以使人物造型轻松自然。运用水彩、水溶性彩色铅笔、墨水笔，表达渲染、勾线、平涂的效果，可以使画面的细节充满微妙的变化。

瑜伽的每一个动作都是建立在身体的力的平衡的基础上的,所以在绘画中也需要使身体的动态达到视觉平衡,无论选择怎样的风格和技法,都需要关注视觉的力的平衡,才能使人物动态生动自然。

课题2 "我"的生活片段

课题要求：在记录人物、动态的同时，注意故事情节中"人物与场景"的配合、呼应，要求来源于生活，造型力求生动有趣。

作者自述：和朋友有约，"我"最介意等待。这是学校旁边的"ZOO 咖啡"，"我"在等待朋友的到来，咖啡喝了一杯接一杯，可还是不见人来。

作者自述：每个人在小时候都是充满幻想的，总希望自己能有一只万能的机器猫，可以帮自己达成所有愿望。

作者自述：在宜家家居看到一只喜欢的兔子布玩具，就把它记录下来，兔子布玩具没有什么特别，只是能让"我"想起小时候的布玩具而已。画面中魔术师的帽子里，可以变出"我"童年的兔子布玩具。

作者自述：必胜客餐厅的乐趣之一就是就餐时可以把自助沙拉摞得高高的，这几乎是大学时许多女生的快乐回忆。

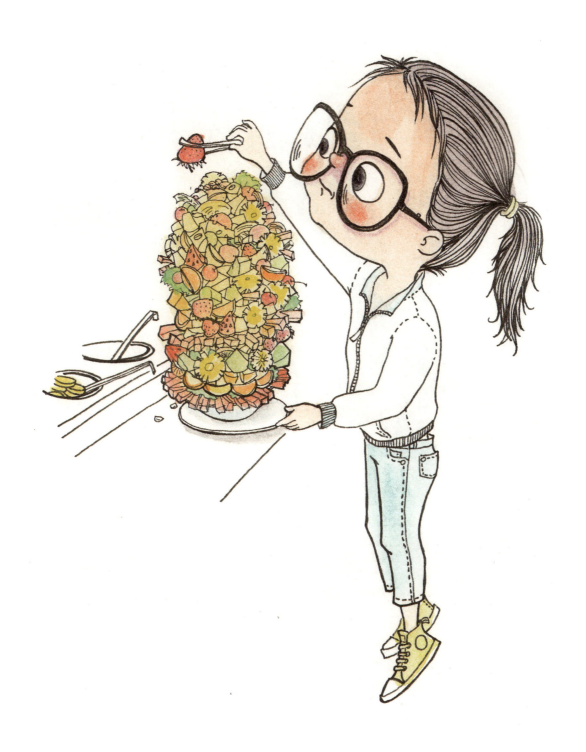

作者自述：时间像齿轮一样默默地转动，谁也无法阻止。"我"不想长大，不想老去，但是岁月的流逝又是那么无奈。也许在梦中，"我"可以扳动时间的齿轮，把时间停顿在瞬间。

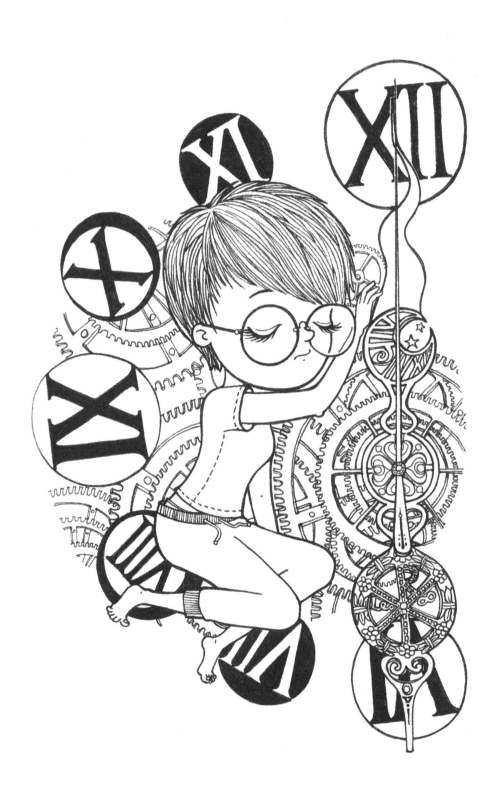

作者自述：在旅行的长途飞机上，"我"被从窗外的高空看到的陆地景观所吸引，城市、街道、楼房、田园都像积木一样整齐有序，好像"屏幕"中的模型，禁不住想触摸它们。

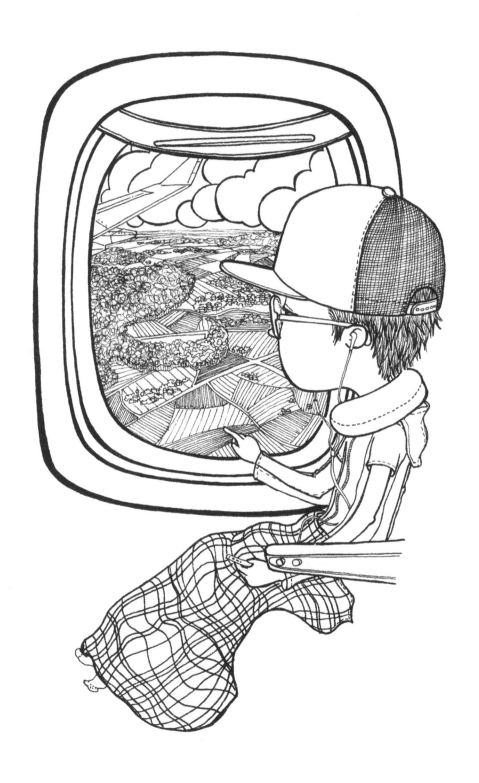

作者自述：北京五角星酒吧，充满了"我"的大学记忆，也留下了大学时和朋友们的欢声笑语，但是毕业之后很少再去，因为同学和朋友们都早已各奔东西。很多时候，"我"会回想起大学的时光，也许每个人在成长的过程中都会留恋大学时无忧无虑的生活。

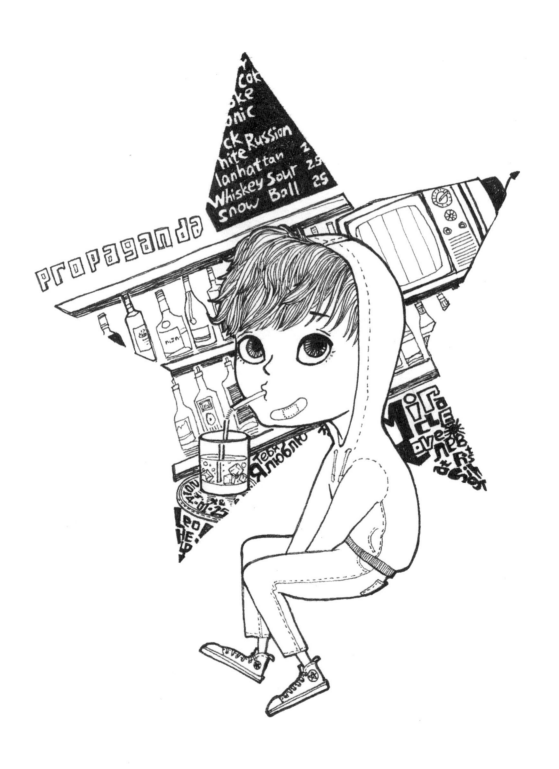

作者自述：生活中的"我"和工作中的"我"，生活和工作中的细节都是画面中的素材。

在"记录自己"系列课题创作过程中,许多人物原型的创作都来自学生生活中的照片。手机拍照是生活中很普遍的收集图片的方式,这种方式为画面人物原型创作提供了很丰富的素材。

作者自述:"我"和最喜欢的草莓抱枕。

课题创作出的形象,与学生"自己"生活中的形象、喜好有着密切的关联,这正源自学生对生活中平凡造型的自发关注与把握,这一点与后续课题中收集生活中的素材、关注生活的细节密切相关。来源于生活中的人物原型才是真正生动、具有生命力的造型设计。

作者自述:冬天的"我"。

作者自述:"我"不是票友,但是很喜欢京剧中的传统服饰。

作者自述：生活中每一个不同的"我"都是真实的，也许会不同，但都是真实自然的心情流露。"我"对生活充满热情，对每个明天的未知充满好奇。"我"始终认为，把真实的、不同的自己展现在生活中，才是真正的快乐。

作者自述：每个女生的心里都有一个白雪公主的梦，期待自己有一天穿上白色的婚纱，使自己白雪公主的梦成真，留下最难忘的回忆。

在课程训练中，学生通过发掘生活中的典型个人形象，把人物的性格特征、造型特征应用到动画角色设计中，从而得到真实感人的画面。无论是角色设计还是场景设计，都必须通过对生活的总结与提炼，通过绘画风格与技巧的夸张，最终获得符合动画设计规律的动画形象与造型。对"典型造型、典型形象、典型动作"的把握，目的是通过课题训练，使学生们互相发掘自己的人物造型特征与性格因素的关系，这与后续的动画片创作中人物设计与剧本的关系有密切的关联。

在动画设计基础教学中，很多教学课题的设定都是来自从设计的角度分解动画的设计流程，以及从生活的感悟中发掘设计的对象。前述系列课题从简单的记录入手，到对人物绘画风格的提炼，再到人物与场景的配合，继而从黑白表现到色彩表现，循序渐进地把动画人物与造型设计的基础课题进行贯穿。后续课题仍然从生活的角度进行发掘，将生活中更细致、更广泛的人物和场景进行提炼与组合，对人物、风景进行符合动画创作方式的创作。

后续课题需要将创作草图制作成最终的实物模型，要求学生以自己的造型为原型，尝试加入造型的想象力、服饰或特定的情节，创作出立体造型的"自己"。

课题3 玩偶制作

课题要求：一是按模型制作要求，画出"自己"的设计图，包括人物造型、服饰及特定的场景配合；二是按要求制作骨架、塑型、着色，最终完成骨骼可活动的玩偶模型。

教学目的：一是通过动手制作，使学生感受到设计手绘稿与模型实物制作的关系，了解从二维想象到三维实物之间设计想法的转换过程；二是熟悉人物模型的系列制作方法与制作流程，使学生体会到模型制作与许多动画相关领域专业设计之间的关系；三是从参与课程学习的学生从各自专业出发，寻找各自专业研究方向与人物模型制作的专业联系，尝试体现出专业特点。

玩偶制作课题实践是中央美术学院设计学院2015年度全院选修课程，参与课程的学生来自全院各个专业，并非针对动画专业的基础课程。这些学生来自造型学院、中国画学院、人文学院，有着不同的专业背景，在为期两周的课程中，他们尝试从各自的专业方向出发，尝试做出具有专业特点的玩偶模型。

该课程聘请动画、游戏专业设计师进行课程讲座，使学生通过制作流程、专业需要等各个环节，感受到玩偶制作与后续专业要求之间的关系。通过体会制作流程：草图—骨架—实物，学生在完成制作过程的同时，能感受到动画相关专业特有的创作方式与思考方式，并进一步体会到设计师针对专业设计必须遵循的思维专业性、连贯性。

该课程的第一步是让学生从专业的角度理解人偶制作的流程、动画专业对人偶制作的专业要求，使学生从制作开始就有明确的目的性、专业性。符合动画创作需要的人偶制作，是必须符合专业制作技术要求的，比如可更换头部，以适合不同表情需要；在关节处预留空间，以适合关节的运动要求；等等。因为课程是选修课程，并不是针对动画创作的专业基础课程，所以让学生对这些细节进行了解，并不是让其在制作的开始阶段就受到思维的束缚，而是在制作过程中让学生充分感受到每一种专业设计类别都有着独特的技术性要求。作为一名设计师，创作并不是思维的天马行空，更多时候是在符合专业制作技术需要的前提下找出相对于技术要求与创意发挥来说的平衡点。而动画创作，有着严格的技术要求与制作严谨度，这恰恰验证了设计制作与艺术创作的思维差异性。

该课程聘请业内动画制作技术专家进行课堂讲座和现场示范，使学生能亲身体会在动画创作过程中，动画制作技术要求对人偶制作的规范及人偶制作的制作材料、内部结构、制作流程等环节，使学生能直观感受到从草图创作、金属骨架制作、皮肤制作、细节打磨、着色到后期的服饰搭配等各个制作细节之间的对应关系，并了解每个制作细节对动画创作最终效果的影响，最终使其体会到人偶制作与动画创作的关系。

动画创作基础

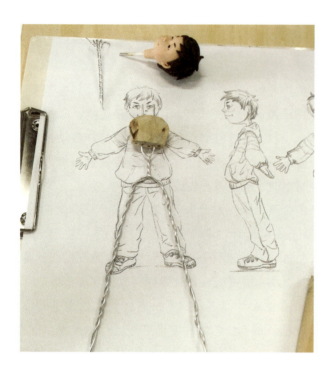
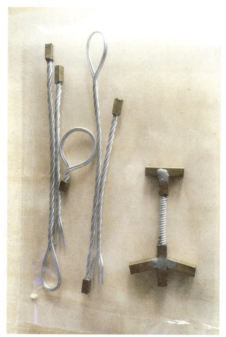
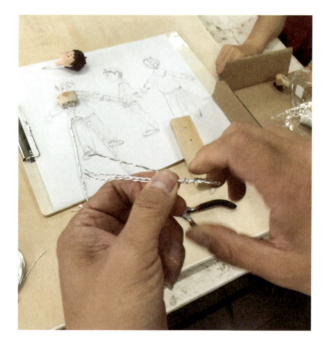
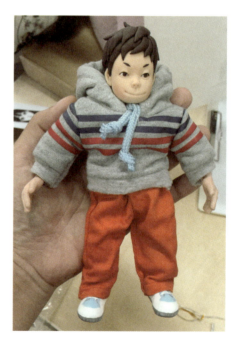

【相关作品展示】

学生在创作过程中，对造型的把握很多来自生活中自己最典型的造型，这也是课程所提倡的。在动画创作中，很多动画原型都来自生活中鲜活的人物，如很多迪士尼动画的图例就证明了人物原型来自真实生活的重要性，包括后期动画片的真人配音（后面的创作记录环节会有涉及），也会寻找配音演员与动画造型的相似性。这些"看似无意"的相似性，会对最终动画人物的趣味性表现造成影响。

由于这些学生来自不同的专业，所以有的学生对设计图的绘制并不是非常符合专业要求，但是在设计过程中，课程强调人物设计与"自己"的相似性，并兼顾人偶制作的专业性，可为学生后续从事相关专业设计提供支持。

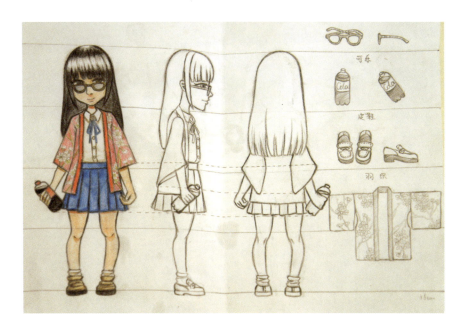

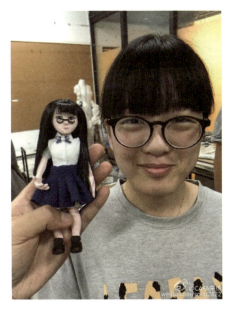
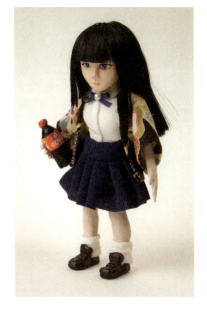

【相关作品展示】

 课程体验是快乐的，不同专业方向的学生因为爱好聚在一起，共同完成为期两周的课程。该课程从动画专业的人偶制作入手，通过专业讲座、课堂示范、动手制作来完成手绘草图、骨骼制作、人偶制作，最终完成以"我"为题的人偶。课程结束后，通过作品拍摄使学生针对成型作品进行相互交流，反思草图设计阶段的设计细节与最终人偶效果的关联，可以加强学生对专业设计流程的认知。

 该课程以专业讲座的形式，使学生了解动画专业设计对人偶制作的技术要求——骨架制作的形式、材料，与人偶成型之后的动作关系。通过完成制作，学生可以体会人偶制作流程中每个环节与专业设计对应的关系。而且，学生对动画基础创作中人偶形象设定与动画之间细节关联的掌握，可为其今后的专业方向多元化发展提供知识基础。

课题 4　为专业动画创作积累素材

对于动画专业的学习来说，素材的积累是必不可少的环节，用最简单的绘画方式积累日常素材，也是进行专业训练的第一步。在中央美术学院继续教育学院的课程教学中，一般要求学生用随手绘画的方式记录身边的点点滴滴，记录自己喜欢的物品，这些都会影响动画片创作中的众多细节。

在生活中要随手记录身边的物品，因为记录的每一件物品都会记录生活中不一样的故事，而对动画专业的热爱就能使这些在不经意间做的事情充满趣味性。在课堂上，要求学生在记录的时候，用最简练的绘画语言，尽可能细致地对特点进行描述，最终形成画面物品特点与绘画方式主次突出的效果。对于未来的专业动画设计来说，技术性是不可避免的，但是对事物的感受也非常重要，尤其是在满足了动画制作技术要求以后，对事物的感受往往决定了动画形象所具有的艺术高度与视觉感染力。

原创手绘动画片《童年的蝴蝶》中的女主角的故事来自作者童年的经历，道具的设计均来自作者平时的写生积累。

课题要求：一是用"线"的方式记录自己身边的物品，附上简要文字介绍；二是黑白绘画，关注物品的细节表现。

教学目的：一是通过黑白线描的绘画方式记录整理素材，为动画基础设计积累创作素材；二是结合简要的文字记录，使学生在素材收集整理阶段就养成用图文结合的形式对素材进行"记录、整理"的习惯。

把喜欢的东西、身边发生的事情用自己的方式记录下来，是每位设计师应该养成的习惯，虽然很多记录的画面已经分不清是出于兴趣还是有目的地进行创作素材积累。用线的方式记录，是最简单、直接的方式，也是动画创作基础设计阶段最简单、有效的方式。

用黑白的方式记录各种生活中的素材，配合简要的文字介绍，最简单、最直接地用自己的方式把喜欢的东西记录下来，养成针对生活中的细节进行素材整理的习惯。画的数量多了，就会越来越熟练、越来越精彩，动画创作中的很多案例充分证明，源于生活的素材积累才是在动画画面中真正感人的设计来源。在动画设计的基础训练阶段，基础素材的收集必须以激发学生的绘画兴趣、养成良好的素材收集整理习惯为主线，只有源于生活的细节，才可以在最终成型的动画作品中感动观众。

课题要求：每一个画面必须配合简要的文字记录，用感性的文字记录画面中的物品与生活中的片段。未来的动画创作中，必须要求设计师对画面创作与剧本的对应关系有所考虑，因为动画创作所需要的画面并不是单独的画面创作（插画），而是与故事情节、人物动作表情有必然联系的叙事性画面。

绘画的对象：身边的物品一般是人们日常生活中的必需品，比如钥匙，每个人的钥匙扣上都会挂有不同的物品，也和每个人工作、生活的方方面面相关，从这一点来看，钥匙扣也是每个人的缩影。所以，尝试把身边的物品画下来，用绘画的方式记录每一件物品的故事，将是一件很有趣的事情。

【相关作品展示】

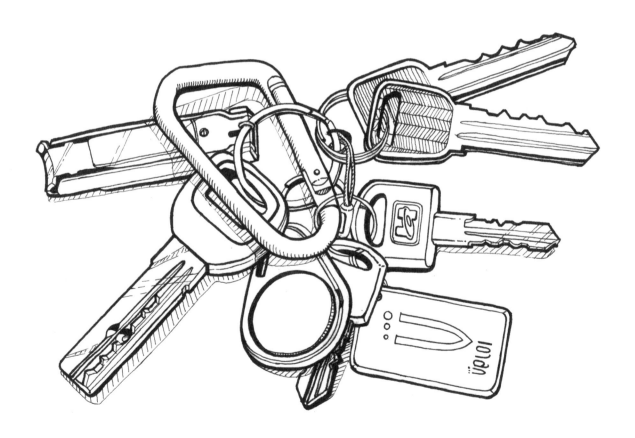

作者自述：铁皮玩具是产生于20世纪七八十年代的孩子的玩具，也是特定的那个时期的玩具。那时候没有网络，没有商业大片，只有电视里的动画片和孩子们几乎相同的玩具，所以铁皮玩具就成为这一时代的孩子长大后的收藏品。他们收藏的不是机器人，而是童年的回忆。这个叫"ROBOT"的机器人需要上弦，会走路，还会闪光。

作者自述：上大学时候，钥匙扣上面有校园磁卡、去香港迪士尼乐园买的米老鼠，有宿舍门钥匙、自行车钥匙，还有同学送的小饰物，因为怕丢，所以"我"把钥匙扣拴在带子上并时刻挂在胸前。大学时候每天的回忆，都映射在这个钥匙扣上。

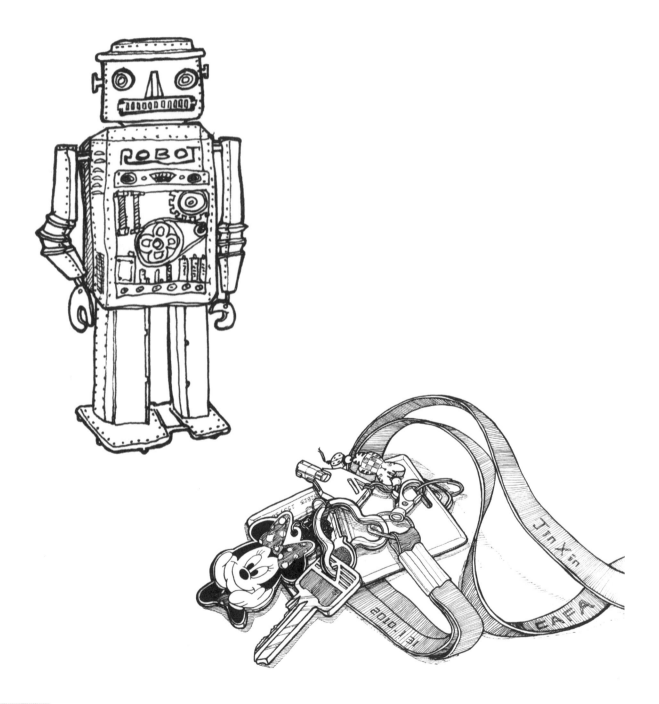

作者自述:"我"喜欢各种各样的帆布鞋,买了很多款式、很多花色。帆布鞋穿起来很软、很轻,帆布鞋带给"我"更多的是大学时候的青春回忆。

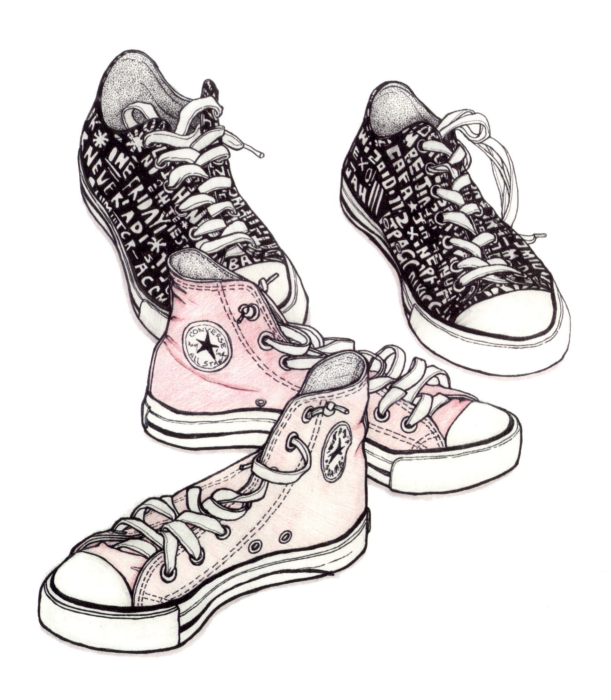

作者自述：随身物品大集合——粉色牛皮钱包、Tiffany&Co 的手表，钱包上面挂着 U 盘、钥匙、粉色唇膏和一个皮质的小熊。

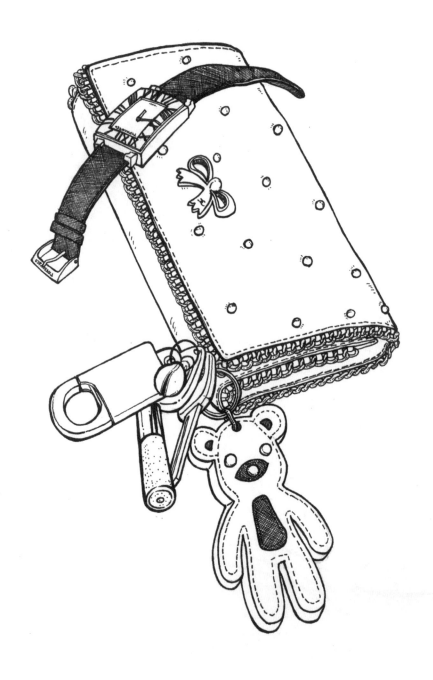

很多初学者和动画爱好者都会觉得动画造型的形象设计太难，其实画得多了，就会觉得很多造型之间具有共性，难的是如何迈出动画创作的第一步。结合以上提到的方法，把随手记录的身边发生的点滴作为日常绘画的兴趣与习惯，渐渐地就会掌握动画原画创作的技巧，从而迈出动画创作的第一步——动画人物造型与场景设计。当然，需要逐步通过生活中的人物记录掌握人物原型，需要生活中的物品记录增添场景设计的气氛与细节，也需要通过后续课题把人物与场景协调起来，并运用色彩技巧使画面更加完善。

把记录的人物表情与日常物品相加，就可以运用拟人的手法，使这些物品具有表情而更加生动。如下图的乐扣水杯，具有表情与肢体语言以后，就成为新的动画形象。这种方法就是把日常积累的形象转变为符合专业需要的动画形象的方式。

前置课题从生活中记录了人物、物品，接下来用很简单的方式记录建筑外形，将众多建筑的外形进行总结与提炼，就可以使动画设计的场景具有真实的生活特征。后续介绍的动画片《童年的蝴蝶》的创作草图中，对老北京胡同的生活场景进行记录与提炼，从而获取的"童年"场景；在获得广泛好评的电影《鬼吹灯之寻龙诀》中，地宫的场景设计作者收集整理了大量来自中国神话故事、历史服饰的形象资料，创作出亦真亦幻的场景设计。

在动画基础设计阶段，创作者的想象力与素材的收集整理同样重要，但如果想象力天马行空，没有以真实历史背景、真实场景素材为依据，就不能和观众产生视觉共鸣。后续课题的场景记录部分与上海世博会动画电影创作有着密切关系，而且真实场景与动画电影中的场景之间也有着密切关系，包括制作技术所要求的对真实场景的提炼，这些在本书后续部分会有更详尽的介绍。

课题 5　记录路过的风景

课题要求：一是选择生活中、旅途中有特点的建筑进行记录（照片或者现场速写），在后期整理的过程中注意刻画建筑细节；二是对把建筑的风格进行总结与强化，使建筑更加具有时代特征与风格特征。

教学目的：一是与前置课题的素材积累相结合，注重对场景、街景的记录。通过黑白线描的绘画方式记录整理素材，为动画基础设计积累创作素材；二是结合简要的文字记录，使学生在素材搜集整理阶段就养成用图文结合的形式对素材进行"记录、整理"的习惯。

欧洲的一些建筑具有明显的视觉特征，很多建筑的细节都和古典的传统图案有关，如具有明显特征的宗教建筑天主教堂、基督教堂等在欧洲的城市街头处处可见。政府鼓励修缮，反对拆除重建，即使拆除重建，业主的设计方案也要经过政府的严格审批，必须符合原建筑的特征风格（无论造型还是风格，都不允许有大的改动），这项政策使欧洲的很多城市景观得以很好地保留下来。

在欧洲的一些城市，有许多古典风格的建筑，其中有民居也有公共建筑，这些建筑很多都年代久远，有着数百年的历史，从建筑的风格上人们就能感受到它们蕴含的故事。在这些城市的旅游推介中，会介绍很多与历史事件相关联的古典建筑，这些建筑的外观得到了很好的保存与修缮。

【相关作品展示】

绘画可以尝试不同的风格，对于动画创作来说，记录建筑的主要立面特征是第一位的。许多建筑在动画片的场景中出现的时候，大多以背景或者平面的方式出现，用来衬托人物、烘托气氛，表现真实感人的场景。这些建筑是设计师通过真实的感受获取而来的。

课题6　画面创作与绘画材料

课题要求：一是用色彩作为画面主要的表达形式，创作一幅有情节的画面；二是在创作过程中注意情节与画面的联系，在绘画过程中突出风格性；三是尝试使用不同的材料进行创作，感受创作媒介的不同对画面风格的影响；四是配合简单文字叙述画面表现的场景。

教学目的：一是对不同的绘画材料（纸张、笔、颜料）进行不同的尝试；二是尝试用不同的绘画材料完成绘画作品，注重不同材料的叠加应用；三是文字与画面配合，从创作的角度将文字剧本与画面表达互相关联。

在动画基础创作阶段，需要解决两个创作问题：素材的积累与绘画的风格。通过对许多动画创作手稿与最终成片的画面进行比对，我们可以感受到创作者的绘画风格与动画风格之间的关系，这种关系不仅仅源于作者对画面的绘画理解，更重要的是创作者（更准确地说是"创造者"）用绘画风格奠定了影片的风格，甚至是对于剧本情节的画面创作。画面感创作除了应该涉及创作者对绘画的理解之外，还要从设计角度对画面"表现力"进行把握，这就与创作者选择的绘画材料有密切关联。

把随时想到的事物，用人物、场景结合的方式表达出来，可作为日常对设计素材的积累方式，绘画方式除了钢笔勾线之外，还可以利用多种绘画材料表达彩色的画面效果。理想中的花、树、虚幻的场景，甚至超常规的比例，都可以在画面上实现。这时绘画的材料箱应该再专业一点，绘图纸与选用的绘画材料应对应，比如说，黑白绘图笔、彩色的马克笔对应质地细腻的光面绘图纸；水彩对应水彩纸或者细腻的纯木浆康颂纸；水粉色、丙烯色对应纸面亚光、吸水性强的图画纸；彩色铅笔对应质地相对粗糙的素描纸。这些基本的选材常识可以把绘画材料的特性发挥到极致，使画面更生动。

日本动画大师宫崎骏的场景手绘草图

绘画材料与纸张的搭配可以使绘画材料的特性发挥到极致。

（1）水彩颜料与吸水性相对强的纸张搭配，可显出水彩画特有的水渍，使画面更富有变化。

（2）水溶彩铅笔在最后进行绘制，可使画面的层次更加丰富，但遮盖性差，不会遮住底层的线与色彩变化。

（3）水性马克笔的平涂效果介于水彩与水粉色之间，既有微妙的水渍变化，又相对均匀，最终显出淡淡的笔触感。水性马克笔绝对透明，用作底色或大面积平涂，可使画面显得透明、轻盈。而且，水性马克笔的笔触明显，可使画面具有强烈的绘画感，无论勾线还是平涂，都留有很特殊的笔触。

（4）丙烯颜料比水粉颜料更厚重，干透之后不再溶于水，所以画面比水粉、水彩更有遮盖力，可以运用多次重叠对细微之处进行笔触晕染，使画面的细节变化更微妙。

通过手绘训练体验不同的绘画材料、绘画工具的不同效果，是很重要的一步，这种体验会影响后续动画创作的风格。在许多成功的动画作品中，不乏作者通过色调、绘画风格与剧本、故事情节相结合的案例。

作者自述：下雨了，画面以大面积的蓝色为底色，强调蓝色水的比例在画面中的作用。衣着亮丽的小伙伴在水中嬉戏，身上穿着雨衣，这是特有的童年时的场景。下雨对于孩子来说，并不会带来生活的不便，反而会增添放学回家时的快乐。"我"小时候也曾光着脚，穿着雨衣在雨地里追逐嬉戏，那是属于孩子们的快乐。

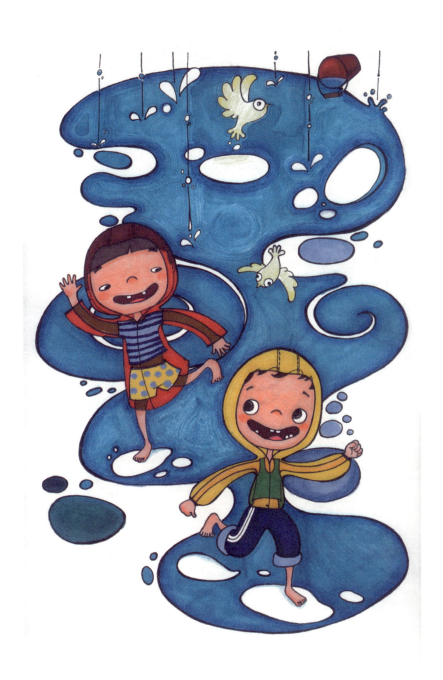

作者自述:三轮单车是陪伴"我"童年时光的玩具,那时候的孩子的玩具没有太多的选择,三轮单车是"我"记忆中一直难忘的。

作者自述：小时候洗澡的时候，最喜欢玩肥皂泡。记得那时候洗澡要去公共浴池，水池很大，去洗澡的时候，一定会带着玩水的玩具，那是现在的孩子没有的记忆。

作者自述：家乡的小伙伴会留在每个人的记忆里，长大以后，童年的伙伴还会经常相聚，但儿时的时光和心境却一去不复返了。

作者自述：成长过程中的安全感往往来自动画电影中的一些机械英雄，选择学习动画专业，就是为了有一天可以创作出更多动画电影、游戏世界里的机械英雄。

作者自述：每个临近大学毕业的年轻人，都会经历短暂的茫然情绪，即将离开大学校园里无忧无虑的生活，去面对职场、面对社会、面对竞争，都需要整理心情，所以"我"给作品取名《迷路》。

作者自述：梦到过潜水的感觉，能听到自己呼吸的声音，很嘈杂，梦醒以后，"我"怎么也记不起去潜水时的情景，只记得纷乱的呼吸声和各种嘈杂的声音。

作者自述：大学时无忧无虑的生活至今难忘，年轻的、充满活力的年纪所留下的回忆，是一生难忘的。

作者自述：在幻想的世界里，"我"一点也不想长大，想永远是个孩子。玩具木马、七彩的糖果，漂亮的裙子……是每一个女生儿时的期待。纵然"我"无法留住生命中的时光，但"我"还是希望把她留在"我"创作的画面里。

作者自述：曾经很多小朋友都幻想有一天成为一名飞行员，可以像小鸟一样自由自在地飞翔，长大之后才明白在真实的世界里是无法自由自在地飞翔的，但是在"我"的画面中，可以把所有不能实现的幻想变为真实的画面，成为永恒的记忆。

作者自述：动画电影里的童话故事都会有充满幻想的古堡、正义与邪恶的对抗、美丽可爱的女主角，故事里的女主角总会在神秘的古堡里经历一次又一次奇幻的冒险。

作者自述:"我"喜欢过山车,那种像飞起来的失重感很奇妙,能使"我"回到小时候的幻想中,让"我"像鸟儿一样飞起来,穿过云端。

作者自述：弟弟很聪明，从小学习很好，喜欢玩电脑游戏，爸爸从不过分约束他。爸爸说小孩子的兴趣最重要，只要不影响学习成绩，家长都应该支持，尤其是对待新生事物，因为未来的标准不是"我们"能想象得到的。这种独特的教育方式，使弟弟的学习成绩一直在学校名列前茅。

画面中的色彩使用透明水色（水彩）与水溶性彩色铅笔的叠加，在背景的创作中使用水分丰富的颜料并用吸水性很强的纸配合透明水色，既使色彩不会遮住钢笔线条，又使背景透明轻盈，充满了水彩特有的水渍效果。从随机产生的水色效果入手创作主体形象，可使水彩的效果在画面中尽情发挥。

充分利用水彩的特点，用水分充足的水彩颜色随机产生蓝色的底色，水渍的特有美感可使背景透明轻盈，主体人物是按照随机产生的水彩效果即兴添加的，与水彩背景结合得很自然。

课题7 人物着装

课题要求：用给定的人物原型创作出关于不同服饰风格、关注不同历史阶段和地域特征的人物造型，协调动态，创作铅笔稿。可选择手工上色，也可扫描后用绘图板做后期上色处理。

课程目的：课题给定的人物原型很简单，这样才能充分衬托出服装的美感。原型的创作模板可发挥性很强，给学生针对服饰与动态的对应尝试提供了更广泛的可能性。在课题中，鼓励学生对不同历史阶段、地域特征的服饰进行对应研究，以丰富积累的素材。

挪威民族服饰——原本是普通的衬衣加长裙的常规搭配,却因为细节的变化而变得不再普通,白色衬衣搭配巨大的袍袖,褐色的长裙下摆搭配红色的镶边装饰。

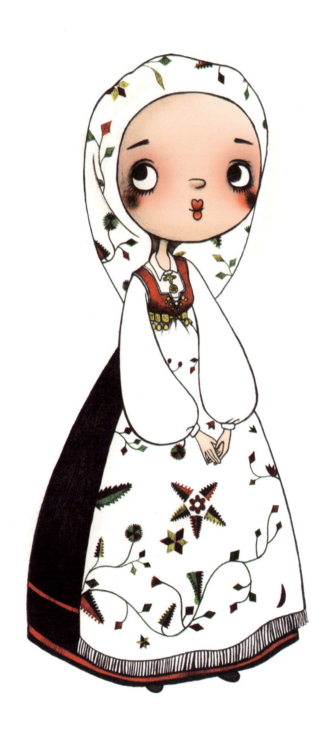

罗马尼亚民族服饰——高顶帽上镶满了彩色水晶、丝线、亮珠，甚至银币做的饰物，在脖子上缠绕的好几圈的项链也多用装饰物精制而成。马甲和裙子的形式虽然单一，但是布满了满天星式的花卉纹样装饰。

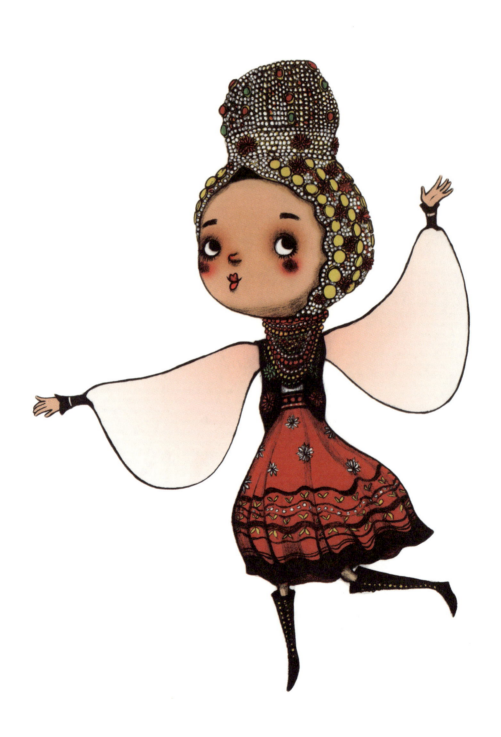

塞尔维亚民族服饰——与东欧其他地区艳丽的女装相比，塞尔维亚女装的色彩相对素净很多，黑色的连衣裙让整体着装显得沉稳。作为整体的调剂，胸前和下摆以精美的纹绣作为整体的点缀，红色的腰带和耳鬓的红花也是非常亮丽的点缀。

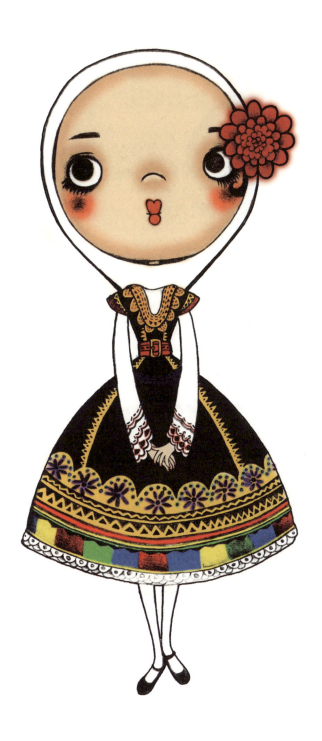

保加利亚民族服饰——这是保加利亚传统舞蹈"霍加斯"的标准着装，对襟的上衣就是保加利亚著名的传统服装"莎亚"，外加深色的连衣裙。沿着上衣的门襟、袖口和裙子的底边，都绣着淡雅的纹饰。

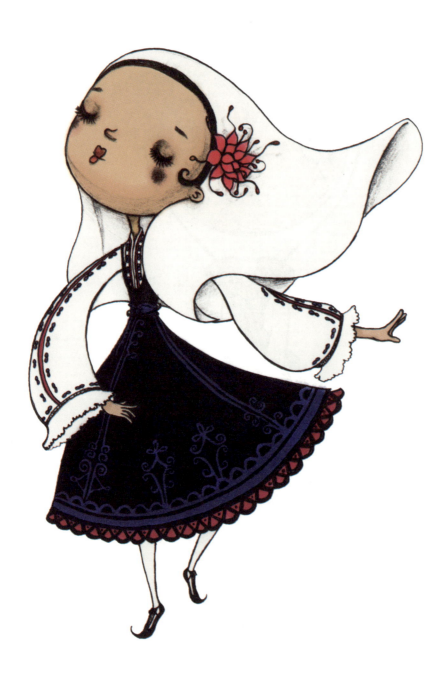

西班牙民族服饰——西班牙传统女装的特点是多重的裙摆和多层的塔身结构，多重的裙摆使起舞时的动态更加漂亮，而脖子上的围巾作为裙体的呼应。

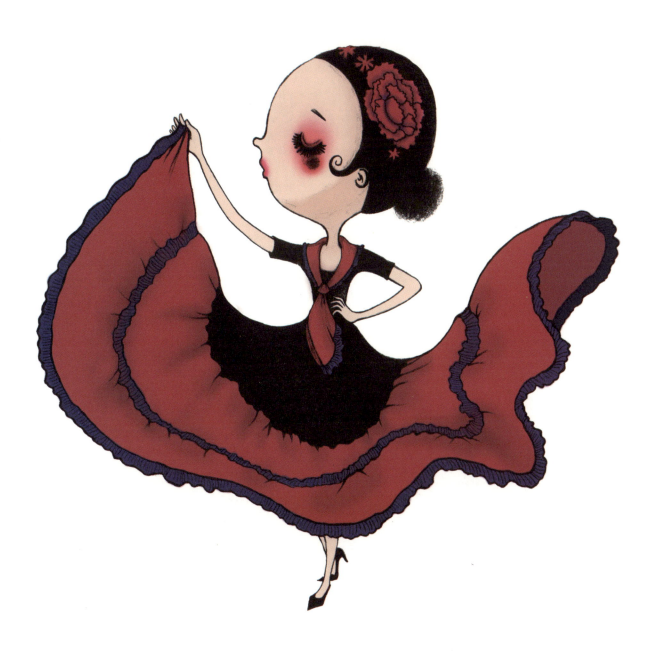

匈牙利民族服饰——少女服饰充满花的元素，无檐帽上有花装饰，短袖衬衣上也有花装饰，围裙中间是大花，围裙四周和裙身上布满小花装饰，连拖鞋上也绣满了花。用花来装扮自己，花季少女仿佛被簇拥在花丛中间。

拉脱维亚民族服饰——同样是披头巾，同样是波纹起伏的拉夫领，也同样是衬衫、马甲、围裙和长裙的组合搭配，不同的是那些刺绣的纹样，讲究的花纹与精细的刺绣做工能显示出拉脱维亚人精细的手工工艺和拉脱维亚民族服饰精美的纹饰装饰风格。

俄罗斯民族服饰——胸前的排襟、两臂的泡泡袖,通过夸张的轮廓、精细的绣花来渲染。裙子分为两段,上面一段有与上衣的颜色相同,下面一段选用明亮的色彩形成夸张对比,表达出一种欢快的情绪。

克罗地亚民族服饰——"珠布莱塔"是巴尔干地区一种非常古老的服装样式。一些考古证据表明，地中海周围的很多地区人们都曾穿着这种服装，然而在今天已难见踪迹。这种服饰现今被作为民族礼服，出现在文艺演出或庆典中。它选用羊毛或天鹅绒制作，裙子仿佛金钟一般绽开，人们脚穿长靴，头上披着一条白头巾。这些服饰上都配有精美的民族图案装饰，所以人们都说，即使是孔雀的羽毛和彩虹，也没有克罗地亚民族女性的服饰绚丽多彩。

从铅笔草图的绘画到平时素材的积累，再到完全的动画原型创作，都需要大量素材的积累。该课题研究只是用最简单、最直接的方式让学生有针对性地进行服饰素材收集与整理，并结合人物动态应用在动画基础创作中。从前置系列课题的人物原型创作、绘画材料尝试、人偶制作、服饰与场景素材收集到后续课题的各种创作尝试，经历了从每个设计环节到整体设计的过程，并运用循序渐进的模式对动画基础设计中各个环节需要解决的知识进行对应训练。

课题8　动画设计与模型

前置课题从造型获取、黑白表现、色彩表现、单体人物、人物与场景配合、人物设计与剧本的关系等方面，对动画基础课题——动画造型设计的一系列设计环节进行了综合的训练。这是动画角色设计的最后一个环节——角色设计。课程分为角色设定、手绘稿设计、模型制作三个环节，学生先从剧本创作的角度入手，再对手绘设计中的形象多角度地进行斟酌，最终实现三维的立体造型制作。该课题的最终目的是通过三维的模型制作，使学生对造型设计多角度地进行观察与斟酌，使动画造型设计更符合动画制作中角色的运动特点、转身等制作要求，并使动画技术要求与设计思路对接。

课题要求：一是必须从剧本入手，这是动画人物设计最重要的创作模式，角色最终的目的是为故事情节服务；二是从手绘稿的推敲到三维造型的制作，可以使学生意识到二维人物与三维人物角色设计的不同，为后续的电脑三维造型设计的思维方式作铺垫；三是动手能力的培养决定了动画创作的成败，这一点需要从专业基础课程一开始就使学生明白。

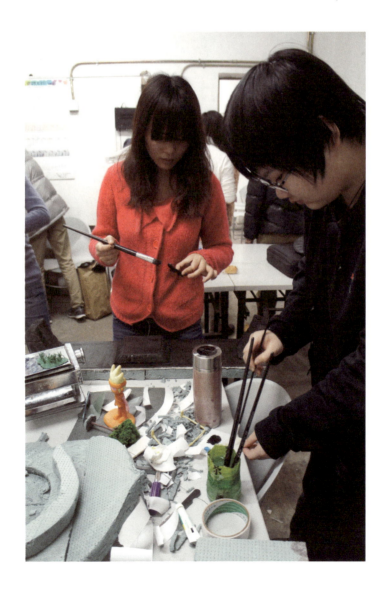

电影《异形》中异形生物造型的设计师 Hans Rudolf Giger 用富有想象力的造型征服了观众的视觉，实物模型精致的细节设计使科幻造型充满了现实感。异形的造型设计在影片中需要和真人与现实场景一起呈现，这一点也促使设计师必须使科幻造型充满现实的细节。

动画导演 Tim Burton 创作的著名的"僵尸新娘"形象是一个充满神秘与幻想的动画造型，把神秘与诡异的造型特征与人物的表情结合得惟妙惟肖。影片中有许多人物的表情特写镜头，需要设计师在设计人物形象的同时，考虑面孔五官与肢体比例的设计特点，为人物形象需要的表达方式预留更多变化的可能性。

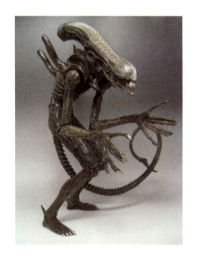
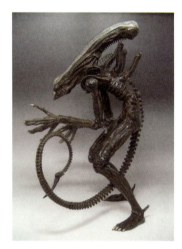
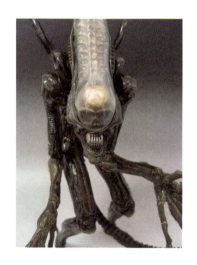
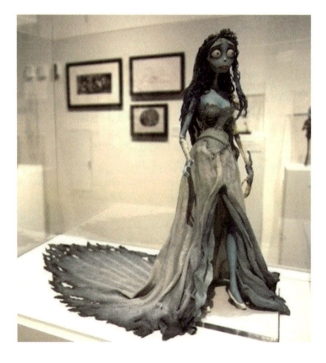
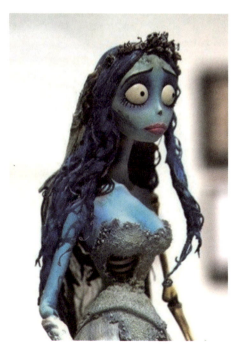

日本设计师中川岳二手工制作的木制玩偶"Take-G 公仔"突出了一种人物造型与木质相结合的美感。他所设计的形象与木头的纹理互相结合,给人一种很贴近生活的美感,与工业产品所带来的精密、细致相比,有着不同的视觉感受。正如中川岳二所说,树木有着漫长的成长时间,数十年甚至数百年,向我们展示了它们的独特美感,作为手工艺者或者艺术家,有责任为它们带来新的生命。

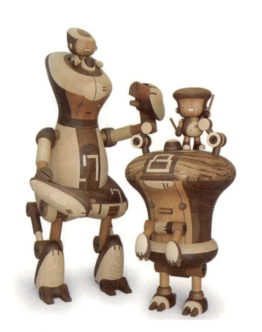
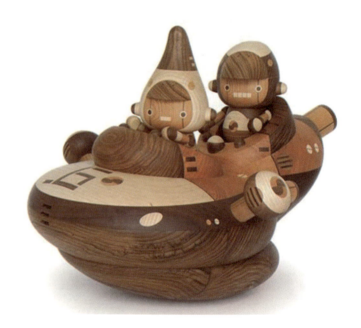

在课程作业的创作环节,很多学生选择民间故事、传说里的人物作为创作原型,还有一些学生选择用自己的形象作为创作的原型。我们鼓励学生选择大家都熟知的人物形象(同学的或者自己的)作为原型,这样有利于在课程进行中大家互相启发与比较。但课程中大家最喜欢的还是最后一个流程——制作模型,因为把心中设想的形象付诸实现,是每一个动画爱好者的心愿。

在中央美术学院继续教育学院动画专科的课堂上,有着一群对动画创作充满热情的年轻人,这些来自动画制作行业的年轻人组成了一个充满活力的创作集体。他们所涉及的领域包括动画、电脑后期制作、游戏设计、网页设计等与动画设计相关的行业,他们对课程的兴趣点各有不同,但相同的是,他们都充满了对动画创作的热情。

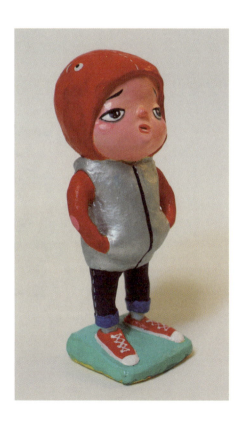
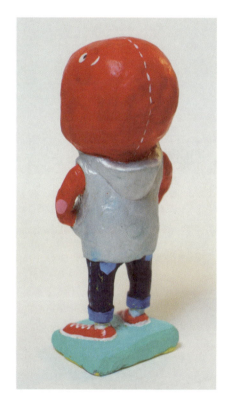

典型的由女生创作的动画形象——游走于深山的精灵，大雨过后身上就会长出七彩的蘑菇。剧本创作充满了女生特有的想象力，最终实现的模型造型很简洁，衬托出七彩蘑菇的精致与艳丽。造型设计很有表现力，尤其对人物形象正面的简洁处理，人物形象的眼睛很突出，为动画形象的神态表现提供最大程度的可能性。人物造型的正面与背面则充满了一种视觉化的对比效果，似乎衬托出动画形象的内心变现，细腻而动人。

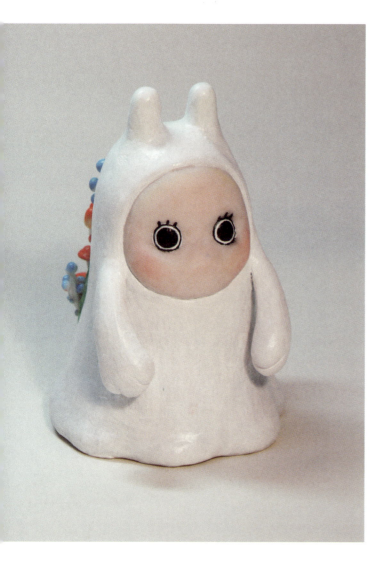
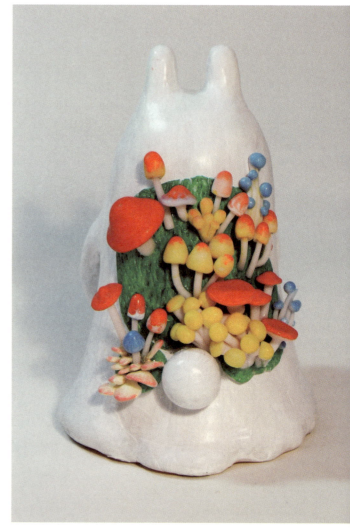

场景的配合很到位,选择的制作材料与白色的精灵很搭配,柔软的草地上布满了红色的野果,表现雨后草地的清新自然,精灵的造型更显得娇小可爱。

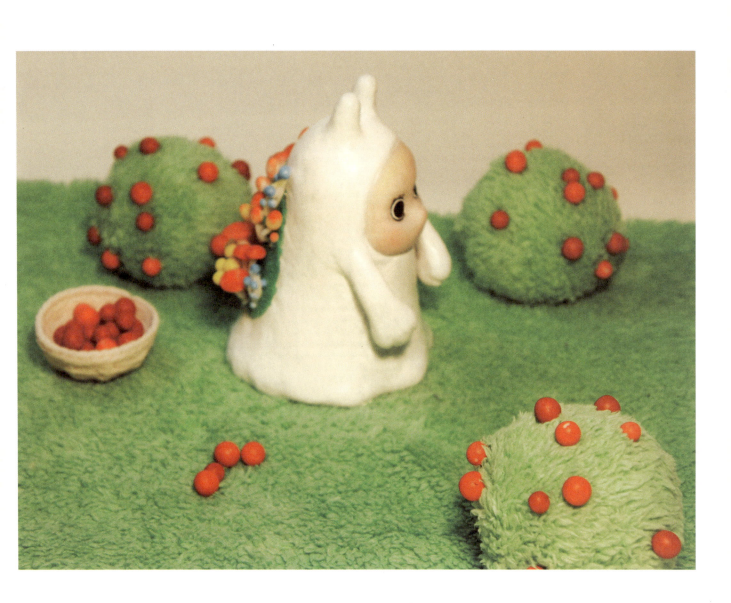

男生喜欢的动画人物造型往往都像"绿巨人"一样拥有强大的力量与体魄，但是造型的细节中又有充满人性的一面。在这个充满力量的巨人造型中，细节具有孩子般的纯真，巨人仿佛是森林里小动物们的保护神，头顶上有小鸟的巢，鸟儿悠闲地落在肩膀上与巨人嬉戏。而且，巨人生动的表情对比矮胖的身躯显得非常可爱纯真。

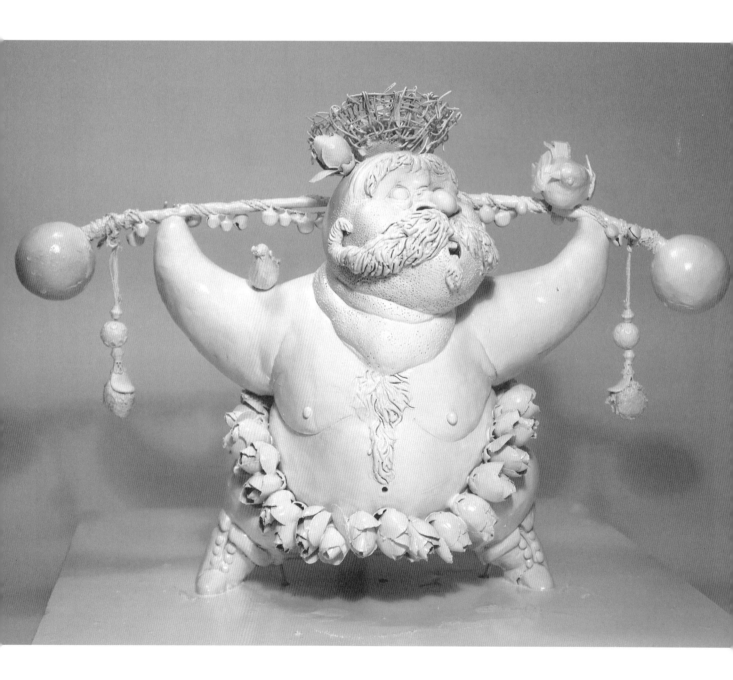

学生根据自己的形象创作的"我"——充满了对人物表情与动态感性的表现，表现了风吹动的飘逸长发与长裙，而典型的眼镜细节把人物的特征表达得自然、充分。

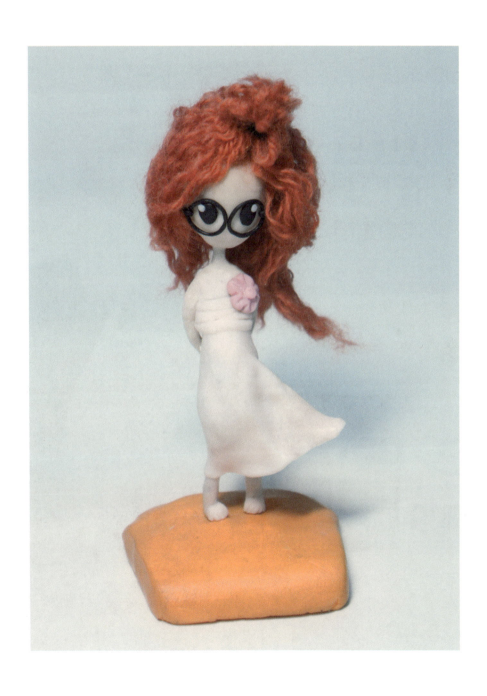

学生以自己的形象为蓝本创作的"我"——人物特征明显,并与场景进行了配合表现,表现出悠闲的家居生活场景。蓝色的裙子是学生的偏爱,场景中的家具有典型的年轻人生活的特点,家具、配饰的细节体现出学生对生活的细致观察和灵巧的手工制作能力。

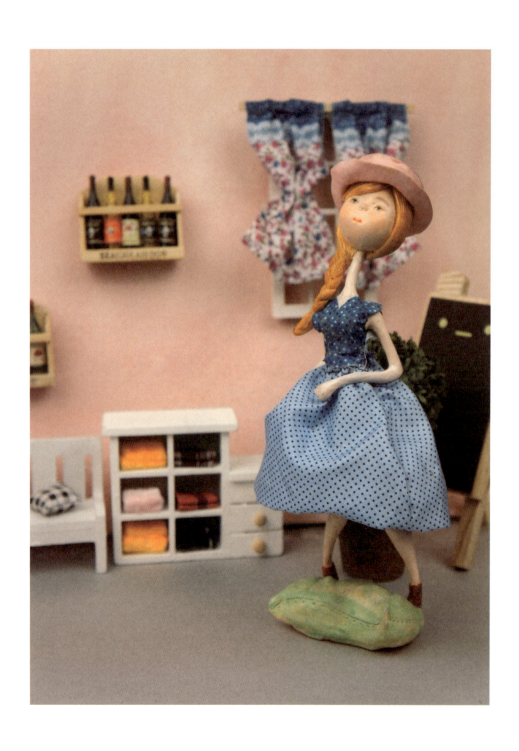

学生以自己为蓝本制作的"我"——典型的童话故事般的场景与人物设计,造型充满卡通式的构思与创作,为动画造型的动态运动状态预留了广阔的发展空间,夸张的头部与四肢比例可以使形象更加符合夸张的肢体语言创作需要。在环境方面,对雪景的把握,使整体空间的表现更加突出了童话色彩。

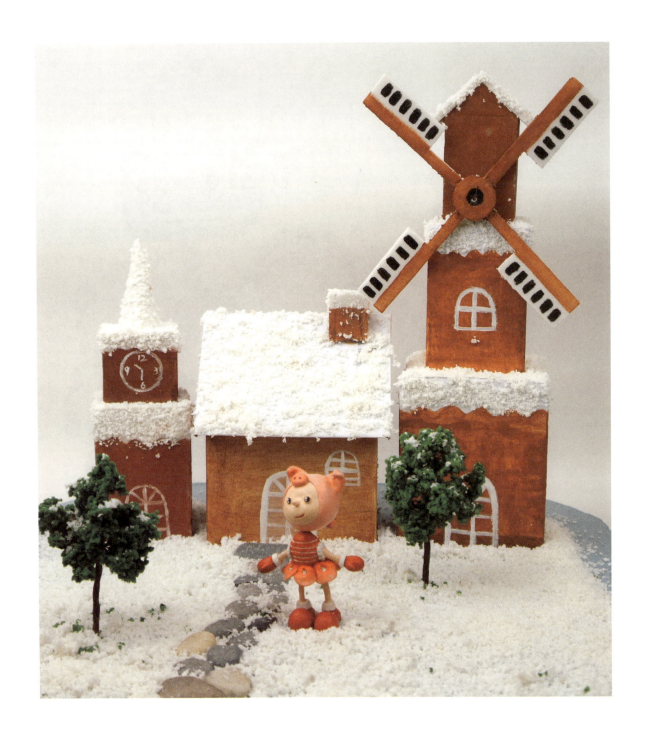

这是五名同学合作创作的一组人物形象,里面的每一个人物都来自每个学生真实的特征、性格展现,再配合剧本情节,以车站相聚为场景进行创作。每一个人物的个性鲜明,习惯性的动态捕捉准确,最终的效果表现也很生动。

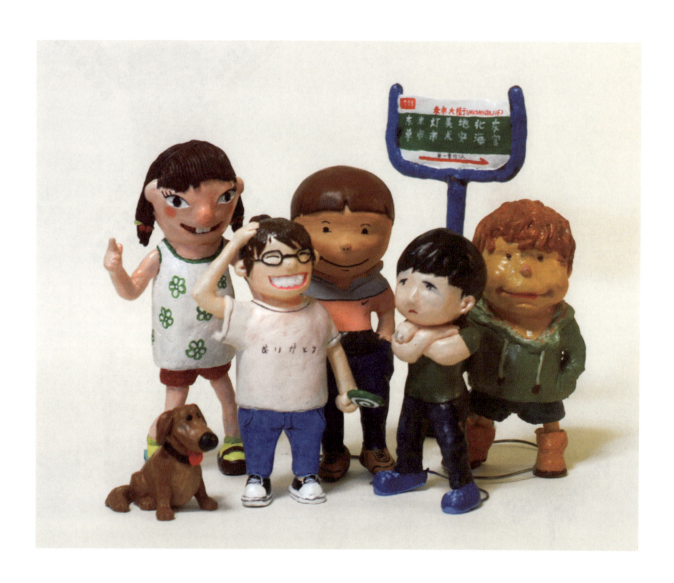

这是一个学生以自己的形象作为原型,给自己设计的一套"钢铁侠"般的装甲,可识别的标志物是学生平时喜欢佩戴的黑色户外太阳帽。

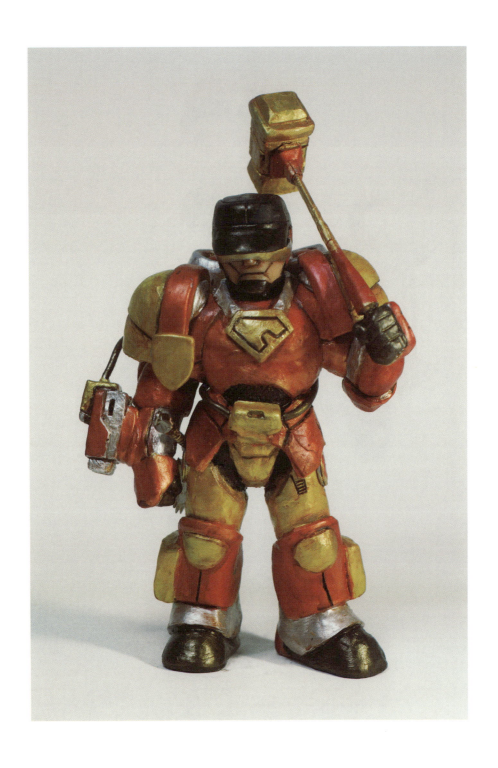

这是一个北京传统故事里的财主形象,以悠闲的生活、传统的装束表现出老北京故事里的人物造型。

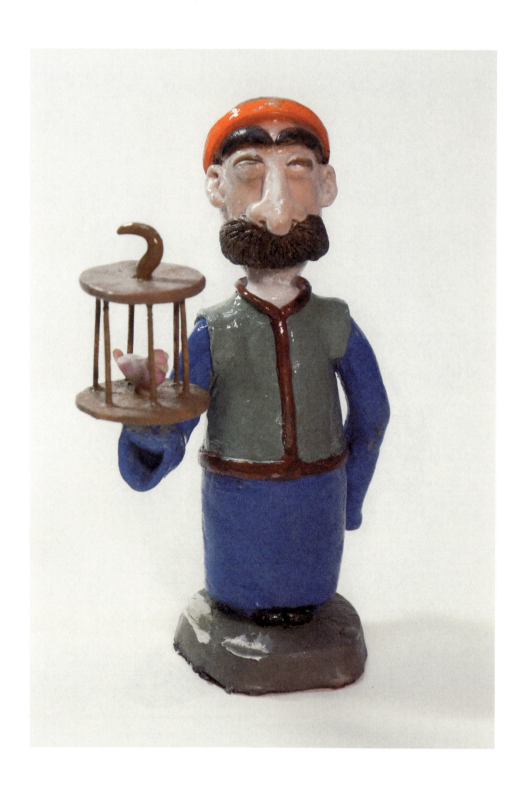

这是一个喜欢兵器模型的学生制作的一个战争游戏场景设计,其中有残破的坦克、瞭望的士兵与远方的山坡。

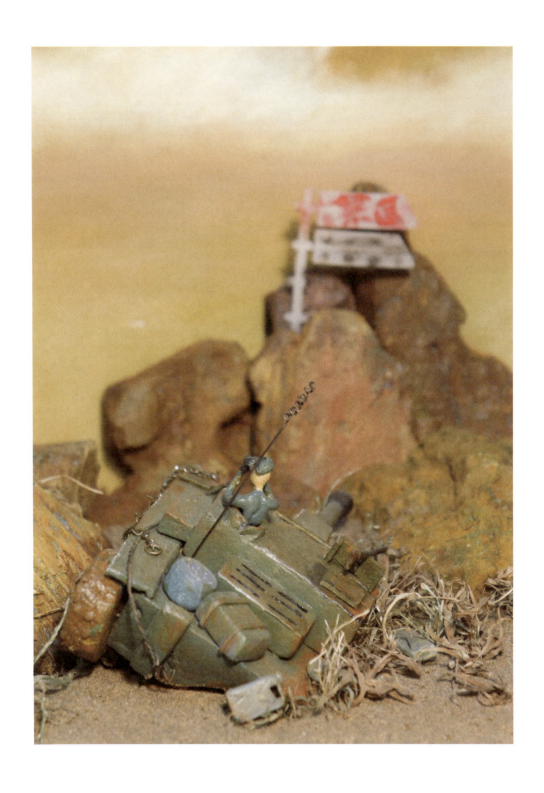

这是一个真实还原的生活化场景,有垃圾桶、拖把与扫帚、小狗与晾晒的衣物。这是生活中最常见的场景之一,精致的做工和准确的细节捕捉,使观者能感受到学生对生活特有的细致观察与敏感捕捉。这种典型的北京胡同生活场景,对每一个在北京生活的人来说,都是非常具有感染力的。

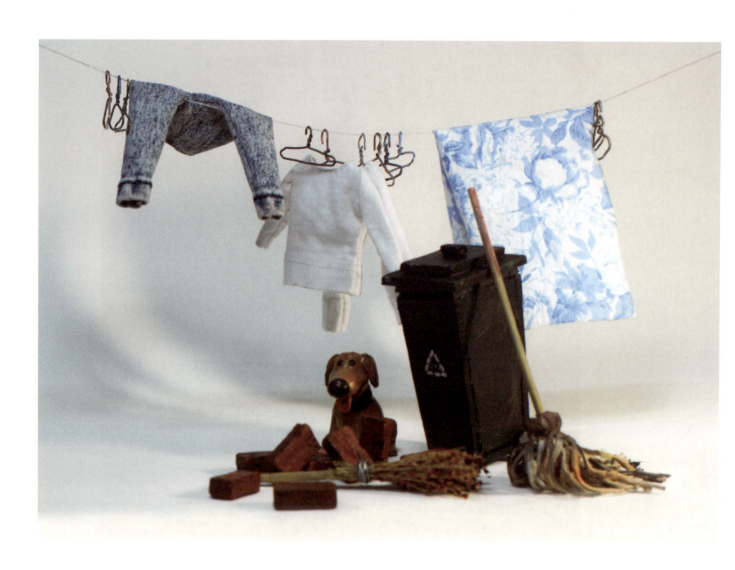

学校的课堂是充满创作热情的地方,在这里大家可以一起讨论、学习动画创作的每个环节,不需要过分考虑商业运作对动画创作的限制。在课堂上的每一节课,也是我自身学习的过程,我可以从学生身上看到社会发展给年轻人带来的各种审美的、意识的变化。这对于动画创作者来说,也是必不可少的,因为无论是何种设计创作,都无法脱离社会因素而独立存在。

模型的制作过程必须经过塑型、修型、打磨、烘烤定型、再打磨、着色才能完成,中间的小小失误都可能影响最后的效果表现。所幸的是,学生的创作充满激情,这种激情在持续地感染着每一个课堂上的人。

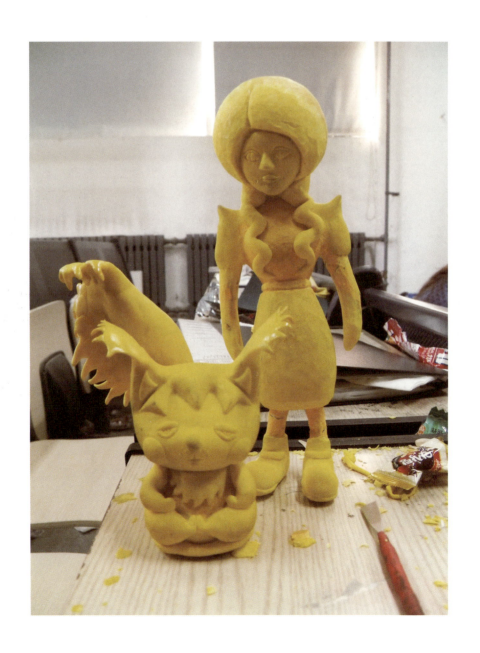

课堂上充满了学习的快乐，对于学生来说，放下繁重的学业，全身心地投入兴趣当中，既是休息，又是学习，也是享受。我能感受到商业动画制作与学校里讲授的动画创作之间的差别，学生更喜欢把兴趣放在首位，一起在集体学习和创作中感受设计的快乐。从学生的脸上，我看到了会心的笑，也感到了满足，因为学校的环境对我来说也同样重要，学生给了我很多创作上的不同视角，而我的一些创作的灵感就来自这群充满活力的动画创作者。

下篇

专业创作过程记录

第一节　从生活中的感性记录到专业动画创作

　　设计与艺术创作的最大差距在于，设计师需要在发挥设计创意的同时，考虑动画制作技术对于基础设计的要求。所以，在设计基础课程的教学中，我深刻地体会到基础课程必须要为后续设计课程服务，而且需要在基础课程的学习阶段，使学生体会到设计思维与制作技术的关联。这些看似束缚设计的特性，正是设计思维有效发挥的节点，也是设计师在基础设计阶段需要明确的问题，否则所说的创意的发挥就只能是"纸上谈兵"。

　　本书下篇汇集了许多动画电影、网络游戏、电影真实场景的虚拟现实技术等动画创作在不同方向的专业应用，用来拓展动画基础设计的思维，我们需要用这些设计案例的真实记录来再次验证，在基础教学中，课题设置要激发学生的学习兴趣，逐步由点及面、循序渐进地解决设计问题的重要性。

　　设计基础教学必须以满足实际设计的技术性要求作为设计思维的前提，也必须以激发学生的学习兴趣为前提。

　　一部动画片的创作，是一个团队付出巨大努力的结果，绝不是某一个人力所能及付出的。针对动画片的画面创作而言，"来源于生活"虽是老生常谈，但对于专业创作来说，把生活中的感悟抒发到虚拟的故事情节中，是最有效地使观者感动的方式，因为来源于生活的点滴细节所具有的真实感是最能打动观者的。日本动画艺术家宫崎骏一直坚持手绘创作，他认为用手绘的形式记录生活中的细节，在感动自己的同时也能感动观众，是创作者的灵感源泉，他的一生中，用许多平民化的动画偶像影响了一个时代的孩子。

动画片《童年的蝴蝶》场景设计手绘草稿，原型来自北京胡同平凡的生活场景

第二节　动画电影《世博总动员》创作过程全记录

国内第一部独立制作的 3D 数字电影《世博总动员》是 2010 年中国世博会唯一指定的动画电影，电影以世博会为背景，讲述了中国的丝绸第一次获得世博会冠军，以及故事的主角湖丝仔穿越时空跨越古今的冒险故事。

故事有四个主要场景，分为古代和现代两个部分，按时间与空间分为远古时期（黄帝时期）的中国、1851 年工业革命时期的伦敦、2010 年的湖州和 2010 年的上海。整部电影场景时间差别很大，细节的处理包括画面细节、光影、色调等都会依据不同时间而发生不同的变化。

通过对不同时间、不同地点的历史图片搜集，最终选取了具有代表性、可以快速识别的典型建筑物与典型场景。所有手绘稿的绘制都从不同时间的场景开始，剧本中没有对具体场景细节的描述，这一点为场景的创作预留了大量的发挥空间，比如说，远古时期的神秘、伦敦的嘈杂、湖州的静谧、上海的现代都市感，对场景的视觉设定与具体画面的构图、视角、选景都有密切关联。

1851 年的伦敦，正在建造的大本钟

课题 1　主要场景及道具设定

　　故事情节对应的场景，从远古到现代，从西方到东方，从真实到虚幻，在最初的设计环节都参考了相应的史料文件，力求各个场景的真实感，尤其是对中国古建筑形式的参考。场景设计时参照大量的历史照片、古建筑图纸、传统纹饰等资源，在后续神化的虚构场景中，把来自古代的传统纹饰变化组合成神话中的建筑、人物的兵器，甚至魔法森林中的神像、神器，这些都渗透在设计的每个细节中，使每个故事细节中的画面语言形成统一。

2010 年的湖州，主角湖丝仔的家

远古时期的场景，具有神话色彩的场景序列

远古时期的场景分为四个部落,四个部落分别代表"喜""寿""禄""福"。按照中国传统布局,北方是代表"喜"的英雄(上)、南方是代表"寿"的人参(下)、西方是代表"禄"的蘑菇(左)、东方是代表"福"的蝙蝠(右)。每个部落都有一条河穿过,地图中间的四河交汇处就是嫘祖娘娘宫殿。

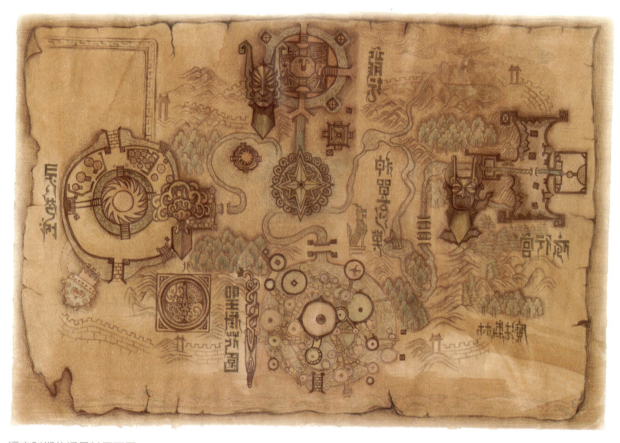

远古时期的场景总平面图

平面图整体布局取自中国穿铜纹饰"福纹","福"与"蝠"谐音，寓意吉祥。许多传统纹饰与平面图的设计相结合，紧扣了中国文化主题。

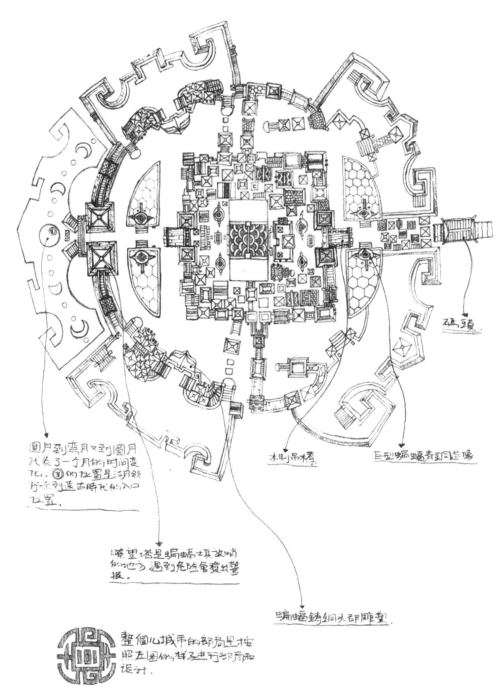

蝙蝠城的平面图

平面图取自中国传统蝙蝠纹饰，山洞的平面造型暗示了月亮的圆缺周期。

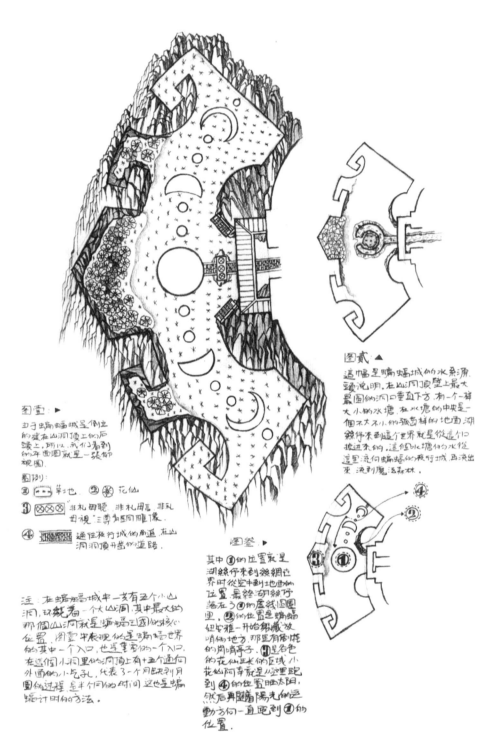

蝙蝠城的入口平面图

湖丝仔跨越时空坠入的山洞——洞口像火山洞口，在山的顶部，所以山洞内部光线很暗，主要靠洞口照射下来的光照亮。山洞里盛开着代表吉祥的扶桑花，山洞中的建筑都是倒置的，源自故事中蝙蝠生活在倒置世界中的情节。这也使主角从2010年的上海比较写实的场景突然转场到远古时代幻想的场景有一个强烈的视觉反差，从而为主角人物性格的转变进行铺垫。

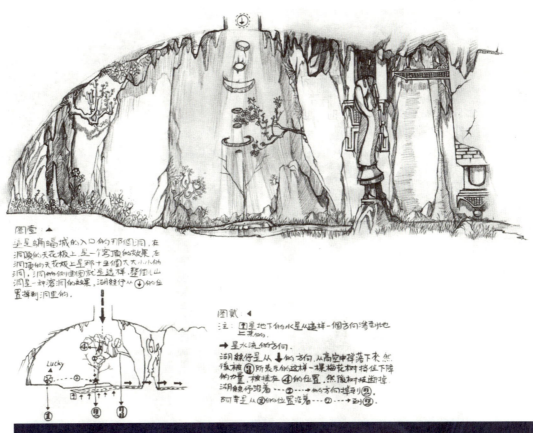

动画创作基础

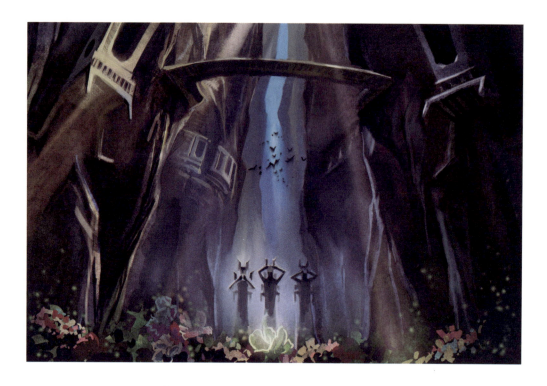

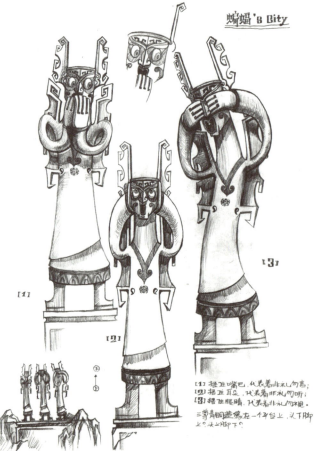

造型取自三星堆遗址出土文物的典型造型，因为据考证故事中发明丝绸的嫘祖娘娘（黄帝之妻）生于四川。三个雕塑动态分别代表"非礼勿说""非礼勿听""非礼勿看"，在故事中暗喻了蝙蝠族人的性格。

山洞中的三个雕塑

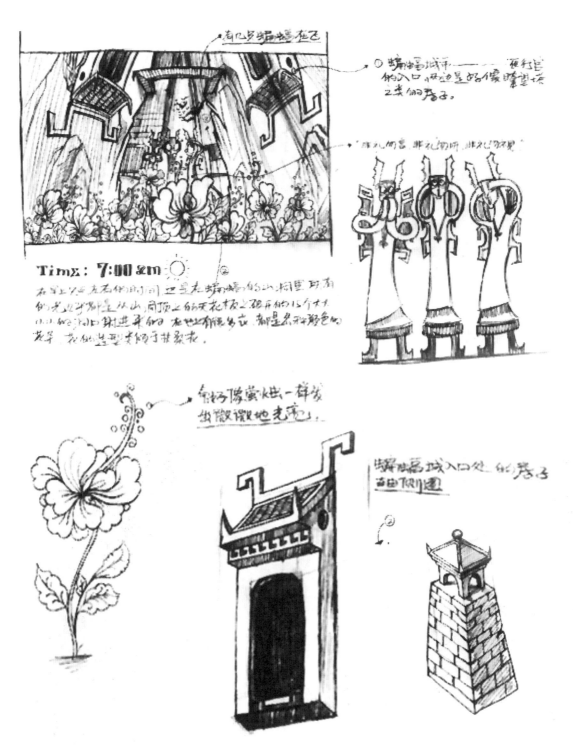

扶桑花、洞口建筑的一些设定草图

蝙蝠山洞中桑树的细节设计——树干采用祥云纹，彩色效果是对色彩、光影和气氛的设定。场景设定充分与蝙蝠的生活环境和习性相结合。

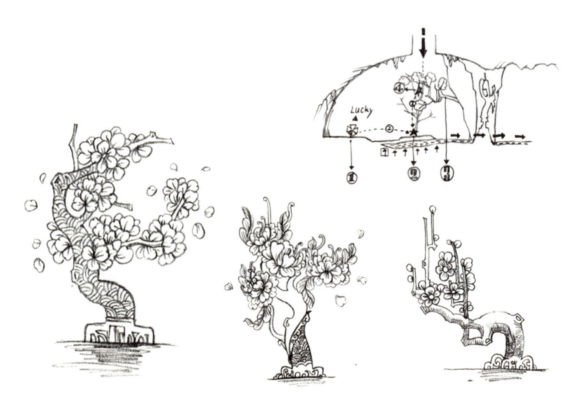

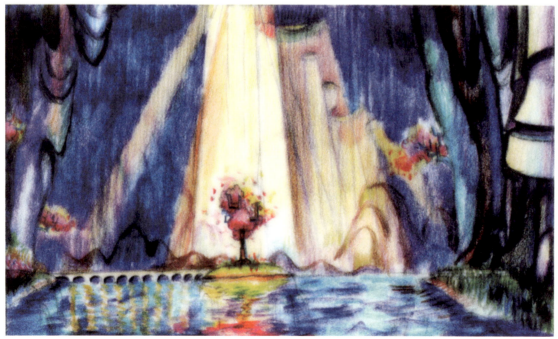

蝙蝠城内部的建筑也参考了古籍中的建筑形式,属于长江三角洲海派古建筑风格。场景设定为倒置的城市,与蝙蝠的生活习性相结合。

蝙蝠城主城的中心建筑群——将古建筑的风格与蝙蝠的造型充分结合。由于蝙蝠需要"倒置"的宫殿,所以场景设计中蝙蝠城的建筑设计需要从两个方面斟酌,既需要符合中国建筑元素的建筑组合,又需要符合倒置的基本结构、审美要求。所以,在设计建筑顶部的时候,有意识地把建筑的支撑结构与中式建筑元素相结合,符合倒置后的视觉"支撑"需求。

下篇　专业创作过程记录

　　蝙蝠城主城的建筑细节——平面图上的建筑平面细节与建筑立体图比对。对于建筑的设想，完全取自对古建筑、古家具的总结，以及传统纹饰在古建筑、古家具上的应用。将"蝙蝠"的视觉造型充分与立体的建筑结构相结合，使观者很容易与蝙蝠族的动画形象形成视觉对应。

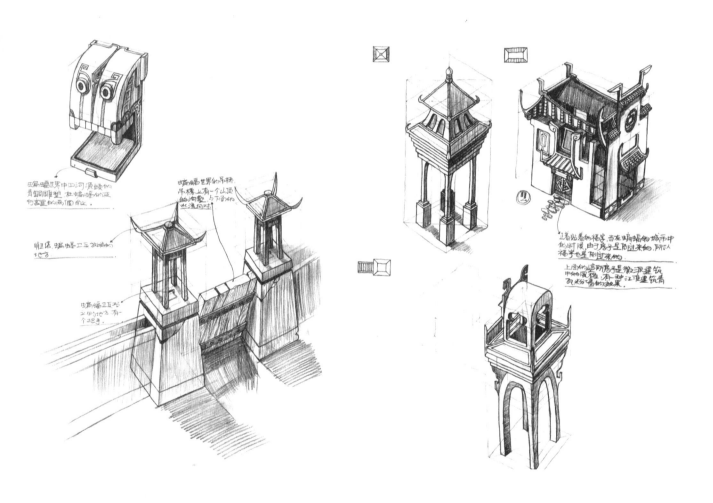

蝙蝠城中心建筑夜行宫的细节设定——夜行宫是蝙蝠的宫殿，由于是倒置的，并与天然地下钟乳石相结合，所以要考虑正反两个角度的美观。在剧本中没有具体叙述蝙蝠城的特征，所以作为原画作者，需要在参考大量古建筑相关历史资料的基础上，综合剧情对建筑主体的细节进行删减，力求使观众可以迅速地感受到历史特征与结构特征。作为主观处理，把取自中国古典吉祥纹饰的福纹贯穿在蝙蝠城建筑的相关细节中，建筑物顶上的支架既象征蝙蝠的倒挂造型，又作为在片中倒置出现时的支撑结构，做到了无论正反与否，在设计中都有所顾忌的设想。

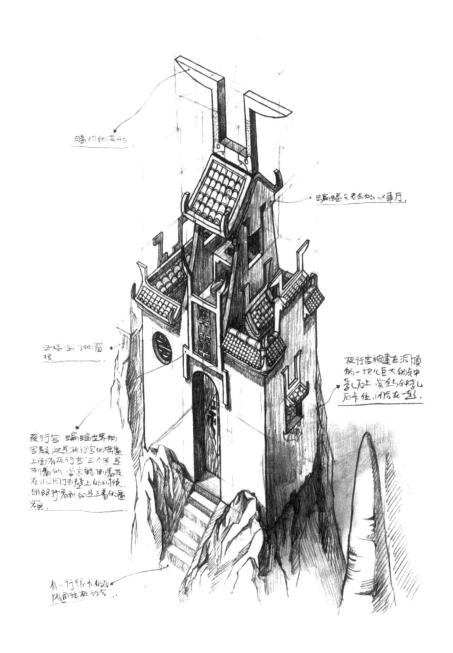

局部建筑与室内场景——室内墙壁的图式为扶桑花、桑树的图案和祥云纹装饰，全部与"福"的主题密切关联。室内的灯笼置于钟乳石之上，灯芯像扶桑花蕊一样发出点点光晕。

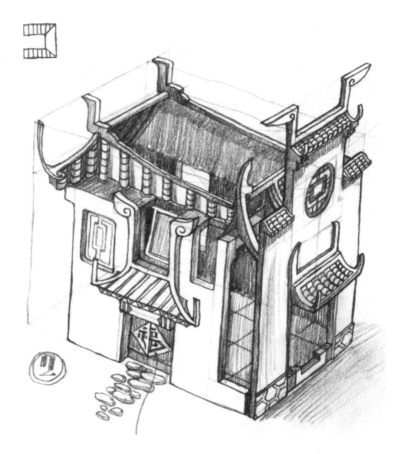

蝙蝠山外观及入口的细节处理——在故事情节中，蝙蝠城山洞口的瀑布飞流直下，与魔法森林相连。

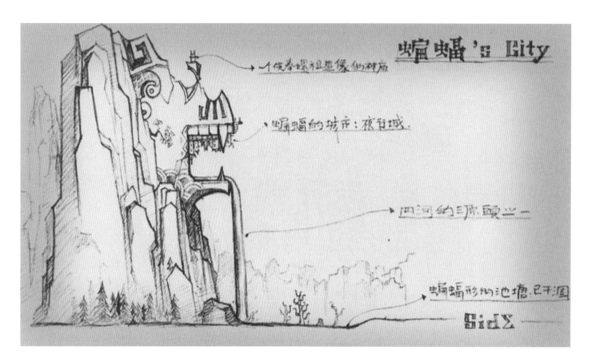

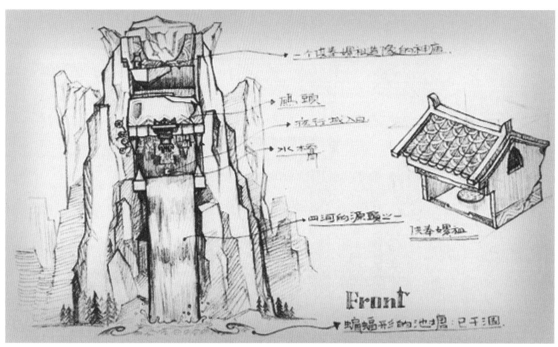

从蝙蝠城瀑布口的视角看魔法森林的场景模拟，能看到魔法森林的小路上零散的残缺神像，而这些残垣正是神兽沙漠中巨大神兽雕像残缺的部分，为故事后面要交代的场景埋下伏笔。

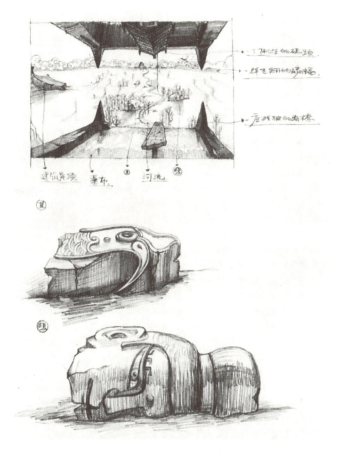

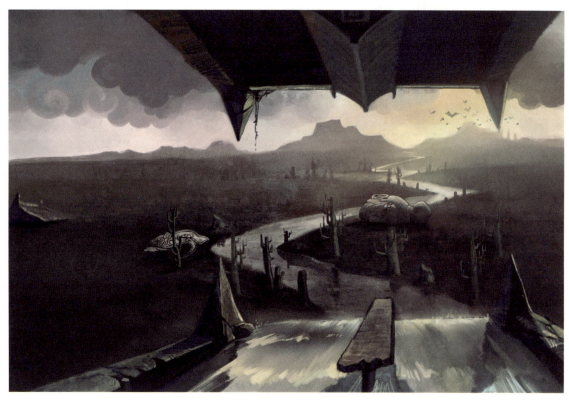

魔法森林的场景——魔法森林中树的造型参考了三星堆遗址出土文物的造型，树根结构参考了中国古典家具的装饰元素。树的比例远远超过正常的树，人站在树下还不及树根的高度，暗喻故事情节中对于神话场景的塑造，人与神的距离感来自比例尺度的悬殊。

我们对三星堆博物馆、成都金沙遗迹博物馆进行实地考察后，通过资料收集与速写记录的方式，逐渐形成了对魔法森林的设计构想。无论是三星堆遗址还是金沙遗迹，出土的文物都充满了神秘的"视觉符号"，这些符号遍及造型与纹饰中，参考这些符号，使得魔法森林的各种树、雕塑、建筑都充满了神秘感，符合对神话场景中的"远古时期"的臆想。这些细节元素最终形成了整体对魔法森林场景的设定。

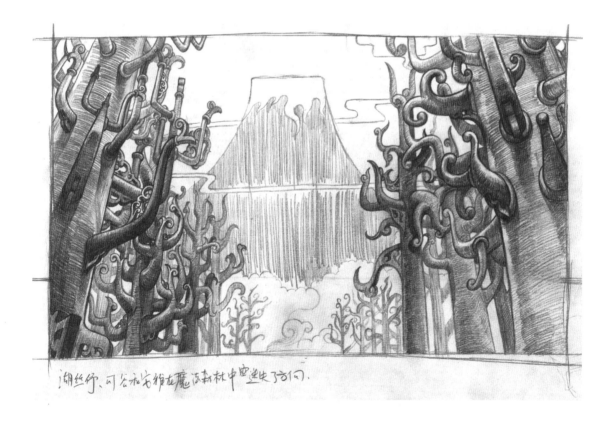

下篇 专业创作过程记录

　　魔法森林场景里建筑的局部——造型源自古典的香炉、日常用具的造型，局部元素暗含莲花、八卦的造型元素，片中的实际尺度都远远超过正常尺度，材质采用风化过的石材，装饰花纹和图案以镂空和雕刻为主。

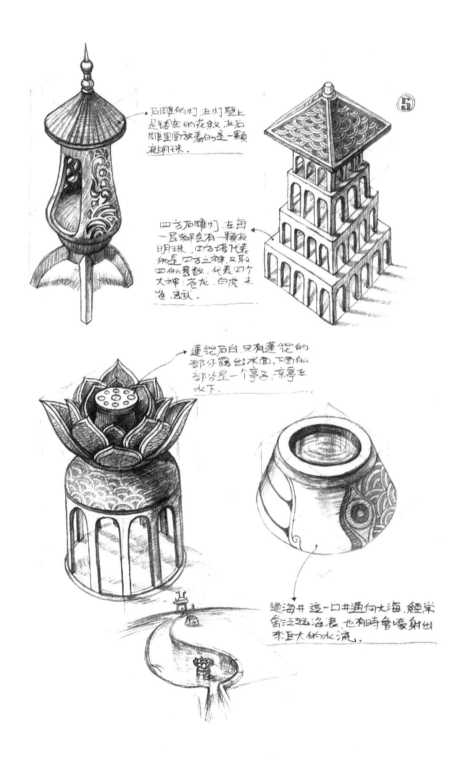

魔法森林中央的水塘是入海口，水塘中龙头鱼尾的雕像代表龙的儿子。在中国古代建筑中，它一般是看脊兽。水塘旁边的石狮子也是中国古建筑中常用的辟邪神兽。对资料进行总结与再发挥的过程始终考虑对"神秘"感的表现，把来自传统纹饰的神兽造型进行适当变化，与场景融合，弱化单体个性，强化单体共性，使魔法森林里的场景细节都能和谐共存。

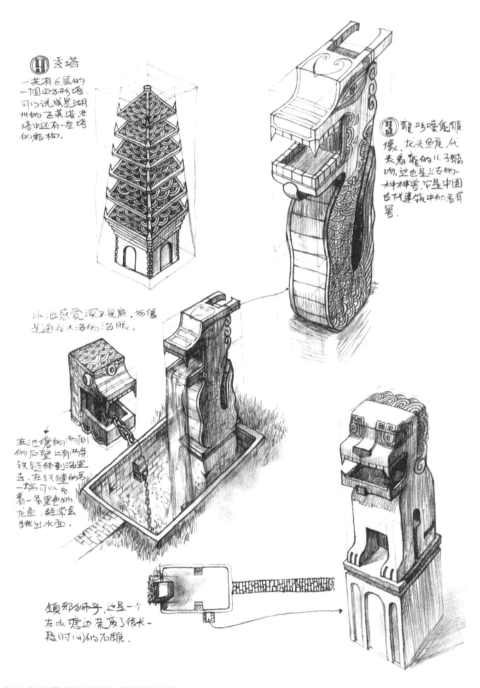

魔法森林局部的建筑与景观造型细节

中国古典纹饰与佛教器具的造型进行细节调整与比例夸张之后，成为魔法森林中的建筑造型。比例的改变使得最终影片中的造型与实际造型既有关联又有不同，统一在同一种古典造型符号的应用中。

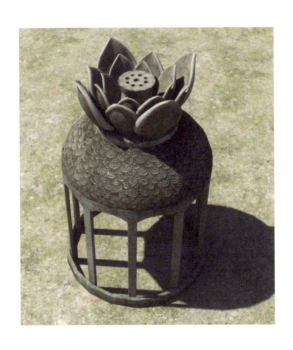

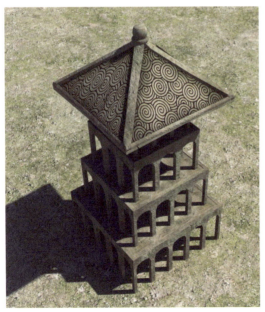

影片中出现的魔法森林场景建筑与景观细节的数字模拟（一）

魔法森林中的许多雕像都是以中国神话传说中的人物为原型。这是传说中帮助黄帝发明指南车的风后，在场景中，它的尺寸非常高，也很显眼。在魔法森林中，它指示方向，但由于反派角色的毁坏，所以在建模时被塑造成残缺不全的样子。

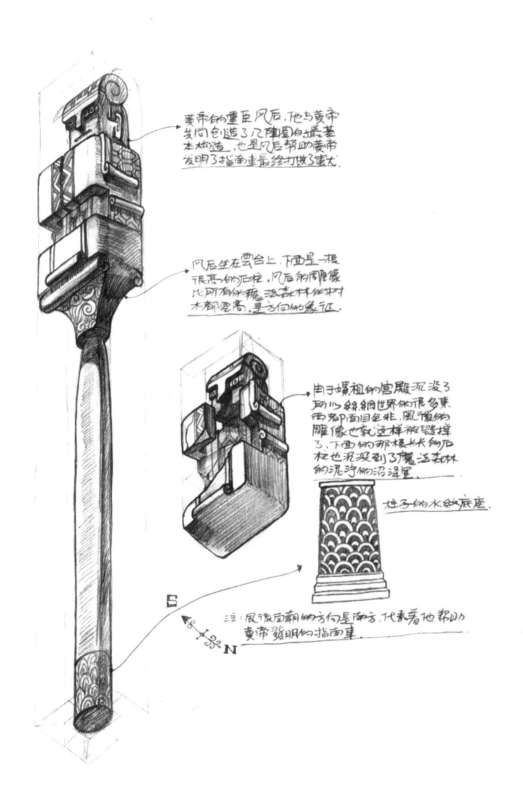

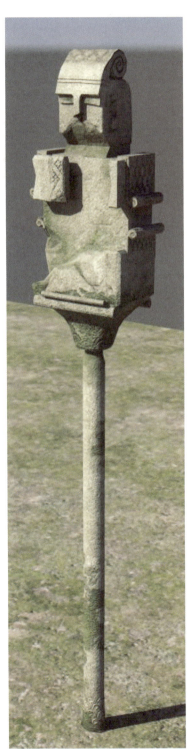
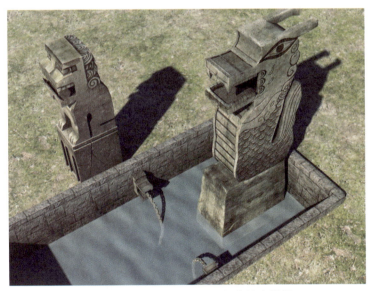

影片中出现的魔法森林场景建筑与景观细节的数字模拟（二）

【魔法森林里树的数字模拟】

魔法森林里树的造型——对大量出土文物的图片进行收集整理，将出土于三星堆遗址的青铜器造型与植物的造型相结合，使树木的造型具有了时间概念。

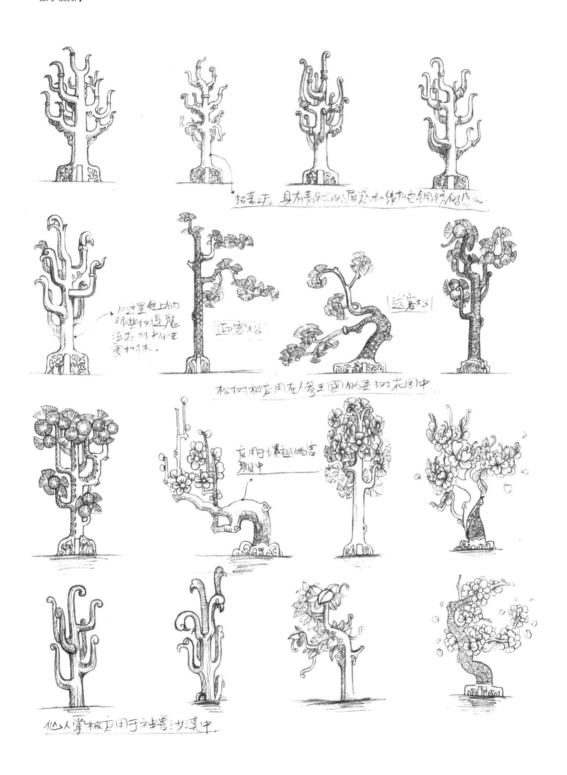

石像、仙人掌、人物的比例设定，参照世界古代奇迹中建筑与人的比例。

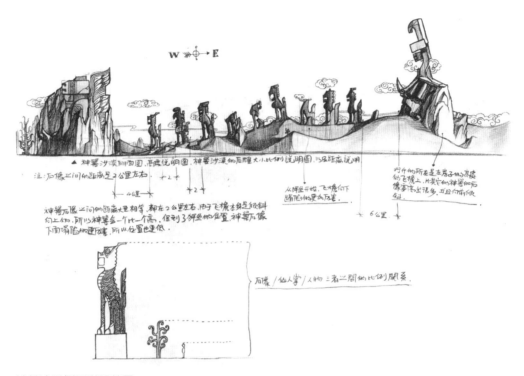

神兽沙漠侧面说明草图

从神兽沙漠的高山顶部眺望魔法森林的场景，远处的高点是蝙蝠城的入口，表现了场景的位置和高度的关系。

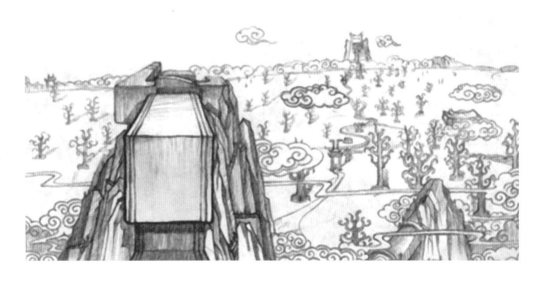

魔法森林的平面图——布局参考了诸葛武侯的八阵图,中心是一个类似于太极八卦的水塘,一边圆一边方,暗喻着"天圆地方"。在设计远古场景时,不仅要有天马行空的想象力,还要有充足的中国传统文化知识作为支撑。

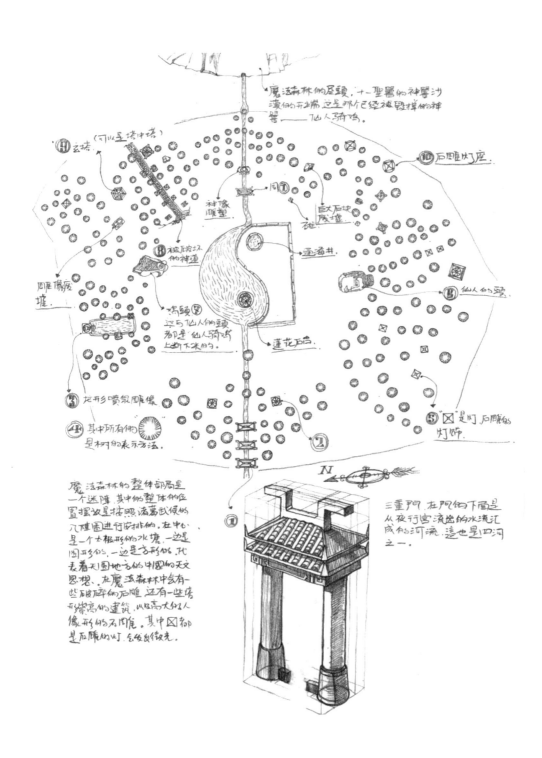

神兽沙漠的场景概念草图和色彩气氛图——场景近处表现的是蝙蝠随身携带的护身符——玉佩，在故事情节中，它是一个十分重要的道具。

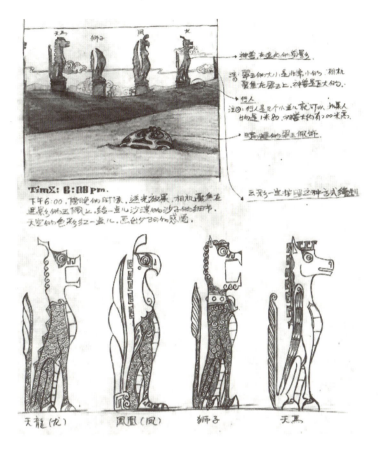

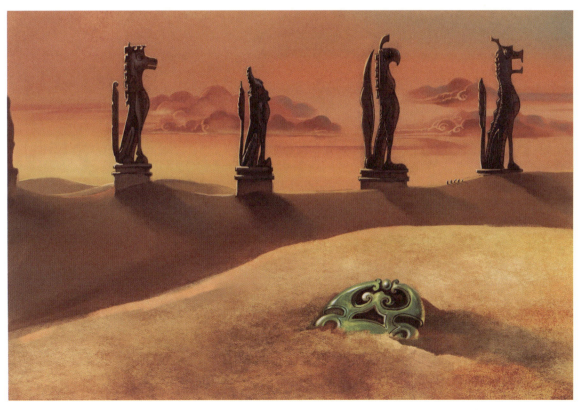

沙漠中的巨大石像其实就是嫘祖娘娘宫殿屋檐上的神兽，取自中国古典建筑的屋檐神兽。由于宫殿下沉被沙漠覆盖，所以只有屋檐还露在地表，而且部分石像也已经损坏。残垣分别流落在远古时代的各个场景之中，这样场景本身就有了叙事性。

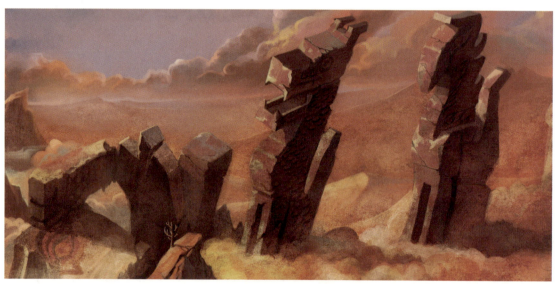

由于石像与人物的比例差距巨大,所以在近景镜头中看到的都是石像的局部,借助场景的夸张透视构图来表达"神话境地",透视效果和人与环境的超常比例相呼应,把神与人的关系表达得符合古代神话故事的情景。

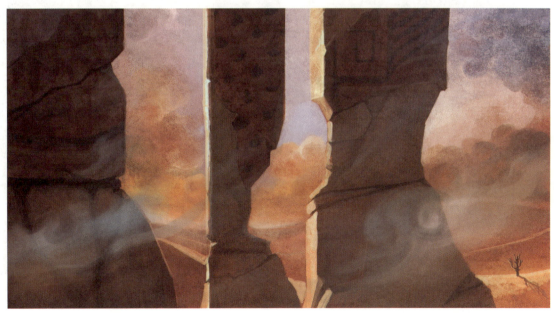

动画创作基础

室内，泡泡库，一会儿后。
泡泡落在地上，我们看到湖丝命，人参国王和黑扎克还有些人参护卫走了下来。

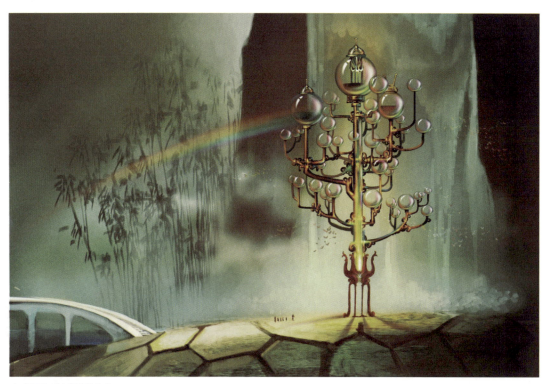

人参王国的场景设定

平面图的结构参考了宇宙星座的布局，与夜空中的星星相对应。这样一来，位于地下的人参王国与天空就有了呼应。

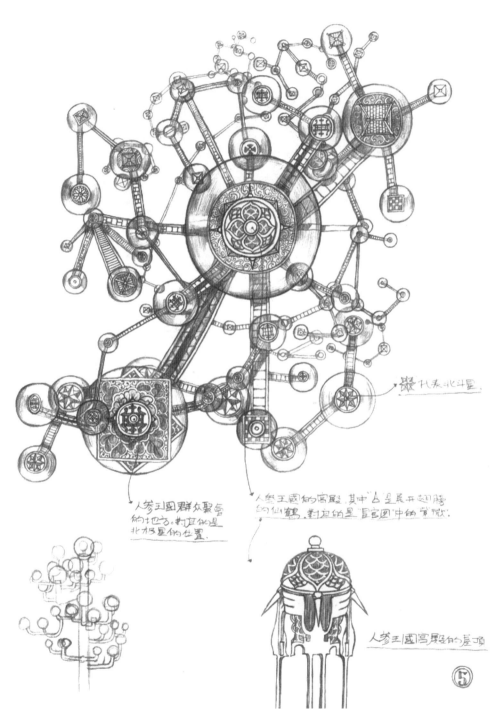

人参王国圣树的平面结构图与细节

人参王国的细节——地面的效果为龟壳纹路,这种"龟"实际上是龙的一个儿子。人参王国的基座为黄铜铸造的朱雀,王国的组织结构既像一棵树上的果实,又像放大的分子结构图。

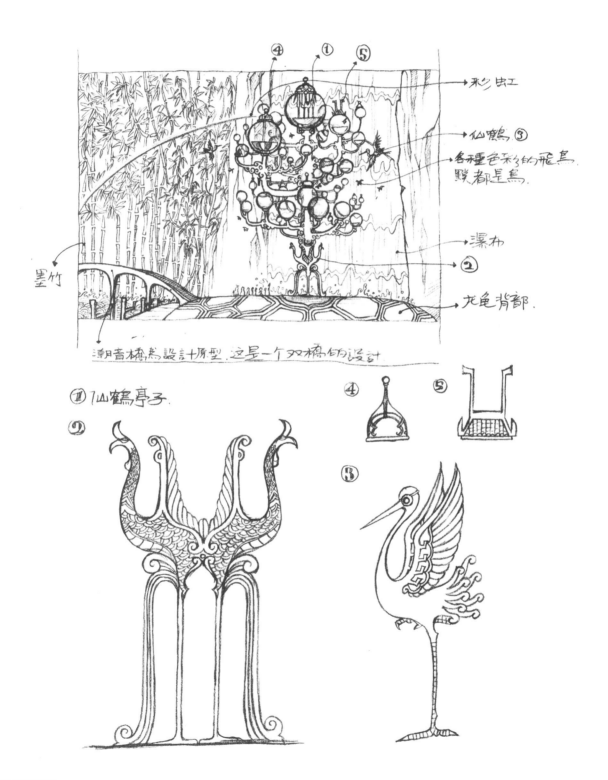

人参王国的气氛渲染——利用龟（地面造型）、仙鹤、鹿、太阳的元素表现人参王国"寿"的主题，场景中的竹林、青山、绿水营造出一种中国生态美感。气泡作为人参王国的交通工具，增加了场景的奇幻色彩，也是场景创意的一大亮点。

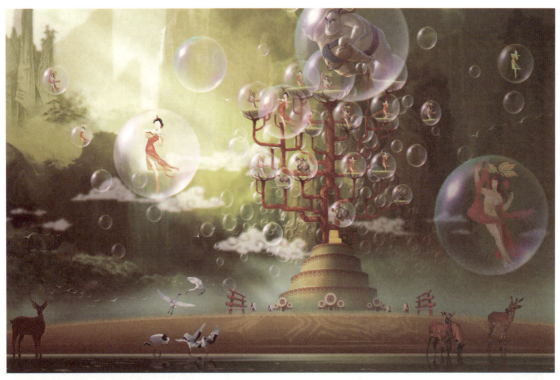

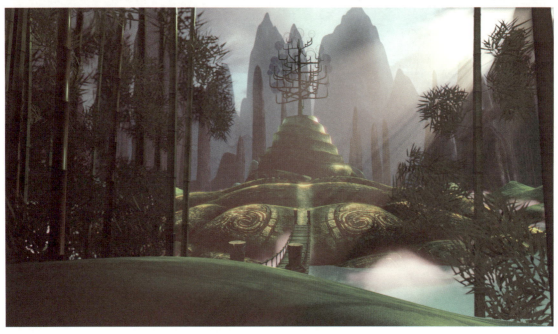

人参王国国王房间的概念设定——房间的空间是球形的，球体空间直径为18m，地面是球体空间的横截面，直径为5m，屋内家具等物体都是悬浮于空中。由四只展翅仙鹤组合形成主体装饰，在细节上配合中国传统的吉祥纹饰，将古典的风格融合在华丽的设计风格中。

在场景的镜头设计方面，使用了模拟广角镜头的透视效果，使场景具有"深远"的透视效果。

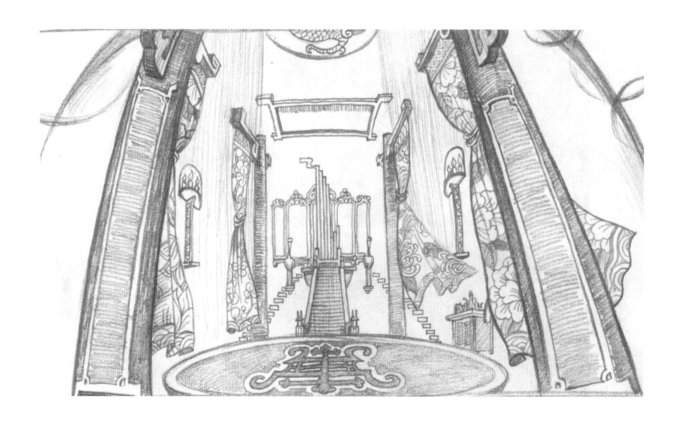

嫘祖娘娘宫殿参考了北京天坛的造型，东西长度是90m，南北长度是110m，中间最大圆形直径是66m，中间最小圆形直径为40m，是宫殿祭坛。

宫殿祭坛周围虚线的圆环代表水面，由桥相连。城墙四周环绕群山，其中分别处于四个方向的四座最高的山峰上面有四大部落的巨大图腾，高度在1200m以上。正南方是入口大门，穿过大门，就有一条由南向北的路直通宫殿祭坛。

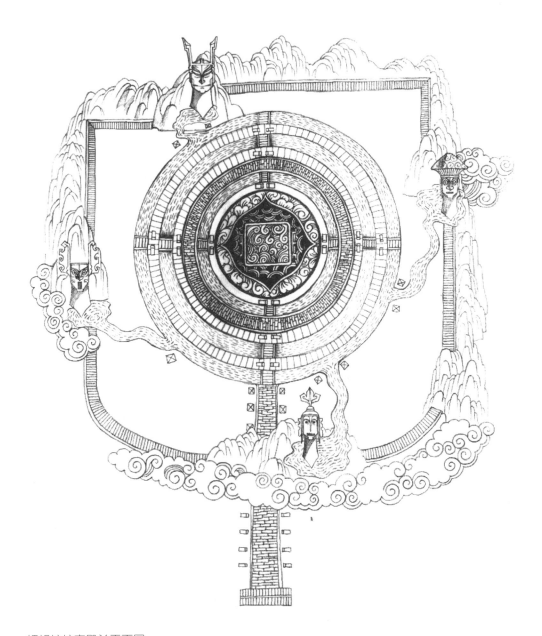

嫘祖娘娘宫殿总平面图

从平面图中可以看出，嫘祖娘娘宫殿祭坛运用了方和圆这两个基本造型，以强调"天圆地方"的概念，祭坛中心地面有图腾花纹，是一个"丝"字。

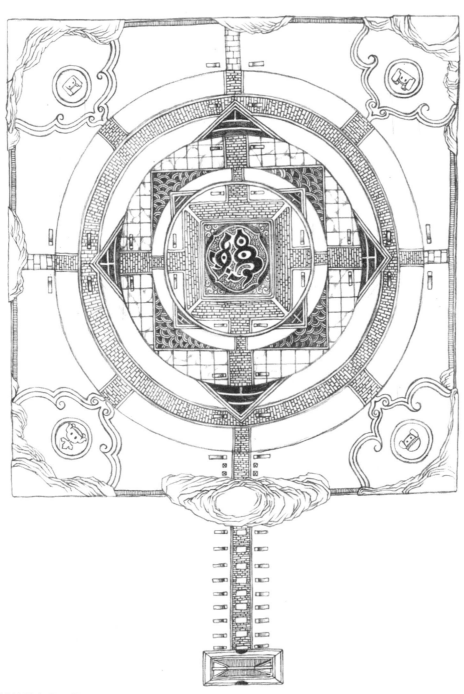

嫘祖娘娘宫殿祭坛平面图

宫殿祭坛大厅内正是四河汇集之地，大厅四周分别是四个部落的石像，四条河分别从四个像山一样的石像下面流入祭坛。宫殿祭坛正中的上空悬浮着一棵桑树，它正是嫘祖娘娘当年养蚕并发明丝绸的那棵树。

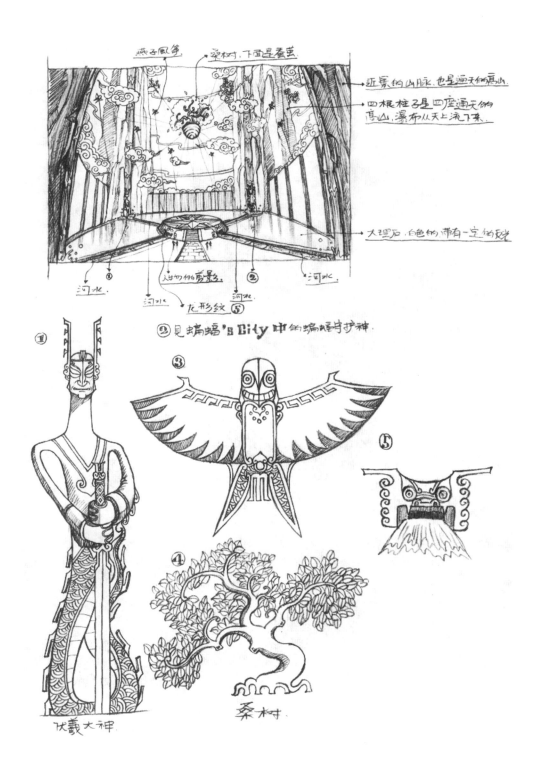

广角场景的运用结合大面积的逆光阴影，使空间充满了神秘气氛。而且，比例的夸张使情节中的人与神话人物之间的关联性增强，这些是与故事情节相结合的。

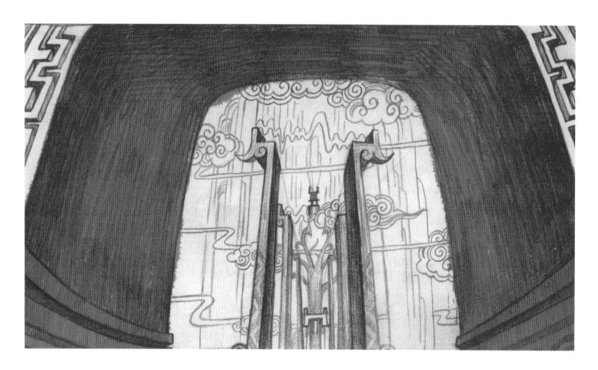

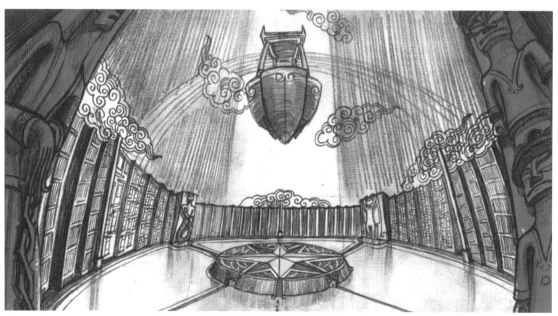

祭坛入口和大厅的概念设计草图

在草图中，左边是大门，参考了"午门"造型，高100m，厚70m。进入大门，有四组两两对称的石柱门，高度在85m左右。石柱门之后就是一座高山，是嫘祖娘娘宫殿四大高山之一。四座高山的山峰都淹没在云海之中，看不到山顶。穿过山就到了宫殿，从宫殿内部看四座高山，每座高山的山壁上都雕刻了巨大的雕像，分别代表"英雄""蝙蝠""人参""蘑菇"四大部落。其中，"英雄"山在北方，"蝙蝠"山在东方，"人参"山在南方，"蘑菇"山在西方，祭坛周围有一圈宫墙。

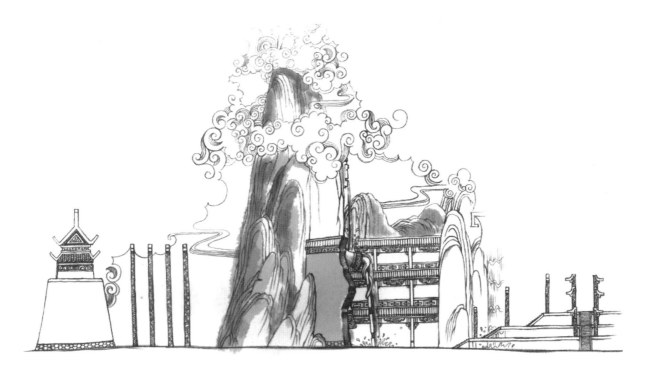

嫘祖娘娘宫殿设计立面草图

宫殿祭坛外大门建筑设计——包括建筑细节的设定，在远古时代的设计上特别注重中国传统元素的使用。最终呈现在影片中的建筑，细节与局部都充满了中国古典纹饰。这些细节使影片的镜头画面自然而充实，也使得故事情节与场景设计顺理成章。

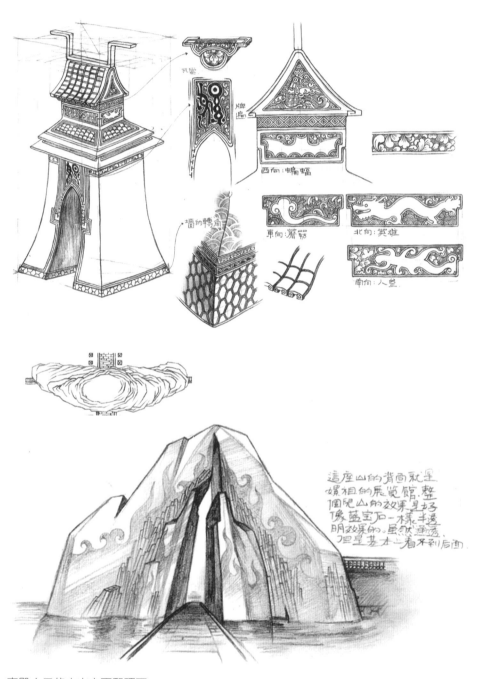

宫殿入口的大山立面和顶面

雕像的设计与影片中的人物有情节上的联系，所以需要考虑与造型关联，按照情节设定。这些雕塑暗示了现代人物造型的远古雕塑（情节的倒叙），只有将设定的人物形象与古建筑元素结合，才能创造出有时间感的远古时期的人物雕像。

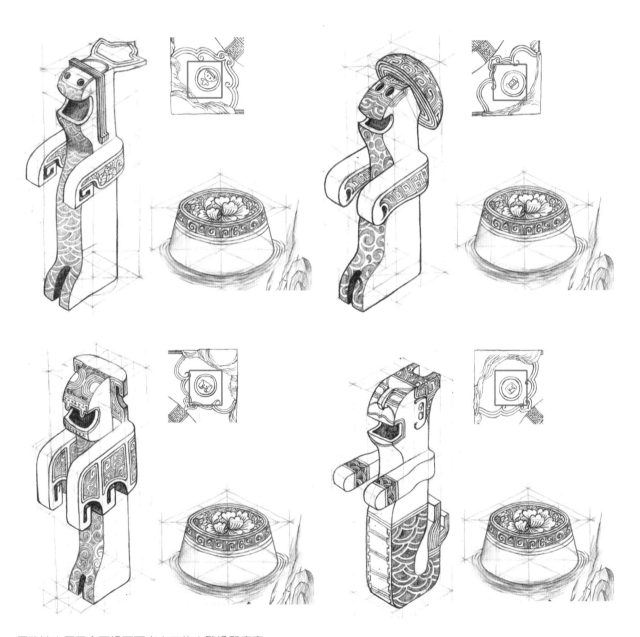

展览馆大厅四个石像下面出水口的小雕像和底座

动画创作基础

根据古代遗迹的资料设计，可使远古时期的雕塑造型具有时间因素，而且人物造型和古代遗迹出土雕塑的造型结合，成为最终影片呈现的造型。这些雕塑在影片中与人物造型有关联。

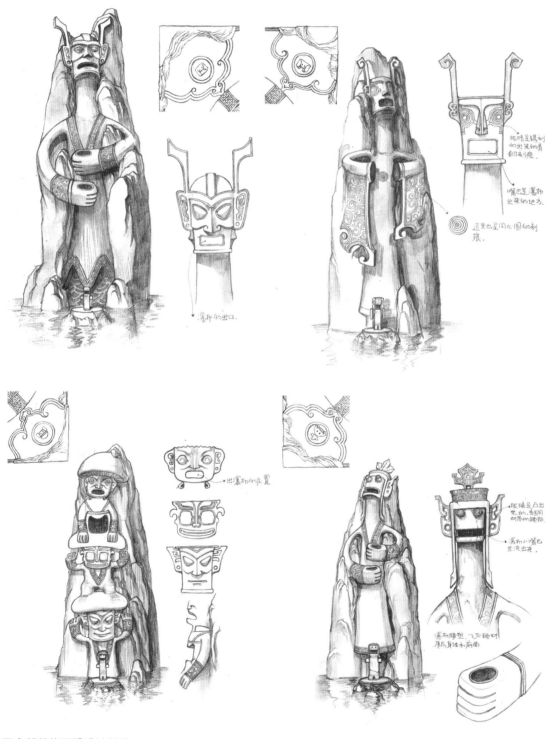

四个部落的石像设计草稿

下篇 专业创作过程记录

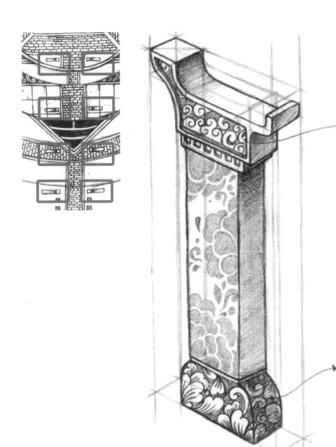

祥云的纹理,最好是有雕刻痕迹的,这一部分具有琉璃瓦的材质,和象征皇权的金黄的色彩。

海棠花浮雕的底座,花岗岩的材质,微微有点红褐色的感觉。

部落中雕塑细节的设计草稿

动画创作基础

　　1851年英国伦敦街道场景设定草图和彩色气氛图——到处是林立的高楼和工厂的烟囱，整座城市以冷灰色调为主。从最初的手绘线稿到设计中期的水彩稿，直至最终的数字模拟效果，都用色彩表达出了伦敦的潮湿与阴冷，造成一种浓重的工业生产造成污染的视觉感觉。

1851年英国伦敦街道场景设定

伦敦街道模型图和渲染完成图——光线从厚厚的云层照射下来，正在建造中的大本钟表现了时间性，密密麻麻的楼群表现了工业革命给城市带来的巨大变化。在影片情节中，这些场景所体现的环境、气候细节，都与同时期的中国南方城市形成对比，这些细节的表达都是情节所需要的。

伦敦街道模型图和渲染完成图

这是伦敦市中心的一间高层阁楼房间,通过光线里的尘土可以看出屋子的陈旧,就像中国古代旅店的柴房一样。通过这样的一个室内场景,表现了徐荣村当时并不富裕的状况,或者说,和英国那些贵族相比他并不富裕。

徐荣村去伦敦参加世博会所住的旅馆内部设计

对 1851 年世博会场景的设定，基本上依照当年水晶宫的真实资料设计，但简化了很多细节，使其可以与其他人物、场景相呼应。

1851 年伦敦世博会主会场水晶宫草图

动画创作基础

　　水晶宫的外景草图和彩色气氛图——用了金黄色的色调，表现出水晶宫建筑的豪华气势，这与英国贵族的气质相呼应。

在设计水晶宫这个场景时,参考了当时的一些图片和文字资料,并在此基础之上,融入动画片的整体造型特点和视觉化风格。

【水晶宫室内渲染气氛图】

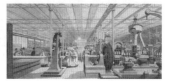

1851年世博会水晶宫的图片资料

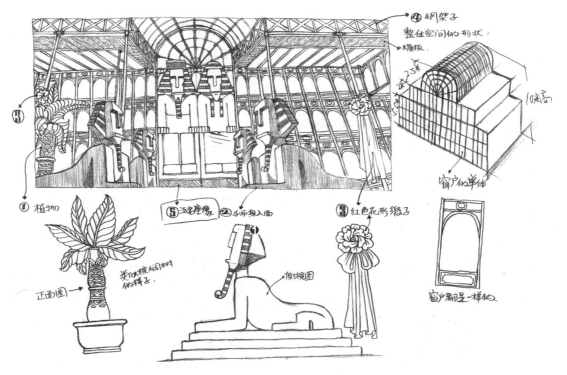

水晶宫室内局部设计草图

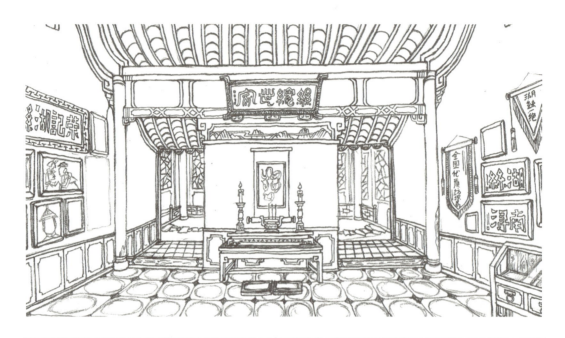
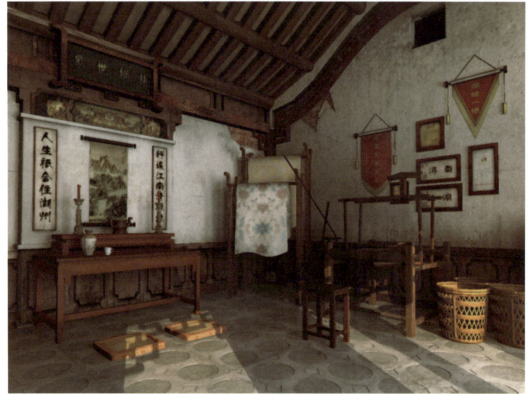

主角湖丝仔湖州老家的客厅设计草稿与最终三维效果图

通过卧室里的家具及其摆放方式，表现出主角是一个闲不住的、好动的男孩。桌子上的工具和墙上的机器人设计图纸让人感觉，主角刚才还在动手去制作或拆分一个机器人。场景设计的目的在于，人物还未出场，就使观众心里自发地形成对人物的性格联想，这是故事情节所需要的。

湖丝仔的卧室设计草图和三维效果图

纺丝屋和主角的卧室形成鲜明的对比,这是湖丝仔的爷爷制作丝绸的地方,整体空间充满了中国江南的建筑风格和温馨的家庭气氛。

湖丝仔家纺丝屋设计草稿和三维效果图

反面角色弗里斯通四世的小飞船三个角度的设计草图——造型主要是以热气球和木船为原型,很多大大小小的齿轮都露在外表,表现了它是工业时代的产物。

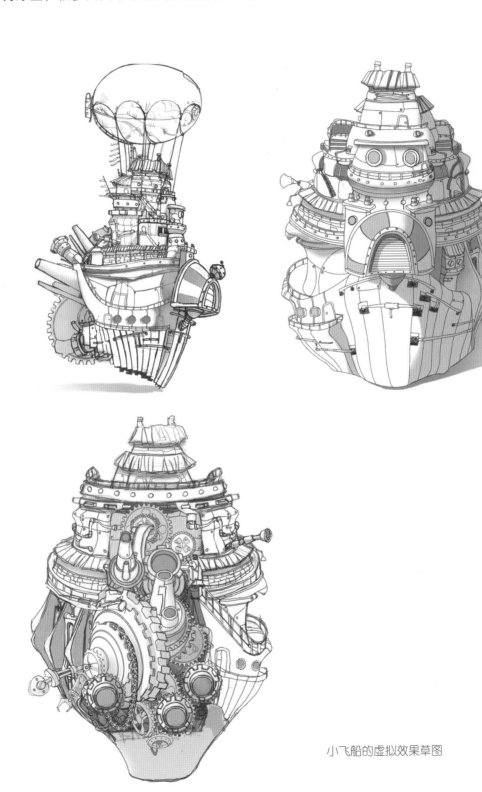

小飞船的虚拟效果草图

动画创作基础

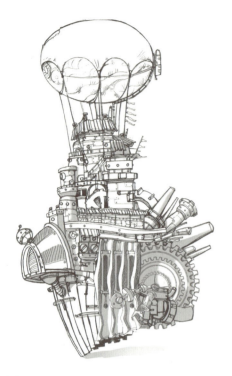
数位板手绘的小飞船草图

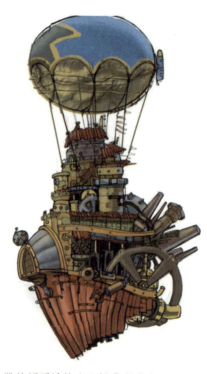
数位板手绘的小飞船色彩设定

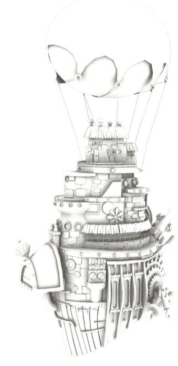
小飞船的 3D 数字模型

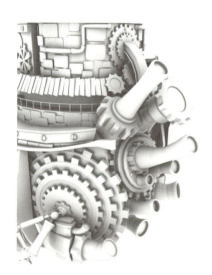
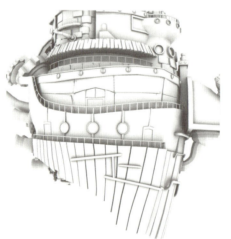
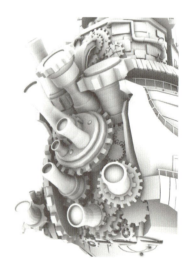
小飞船的 3D 数字模型细节

在小飞船模型的细节设计中，借鉴了很多机械构造原理。虽然在影片中没有涉及过多的机械构件的运动场景，但是对于机械细节的造型进行了多次修改，在造型的表面进行构架式的装饰，目的在于把"工业感"的符号融入故事情节中，为情节与画面增强神秘感。

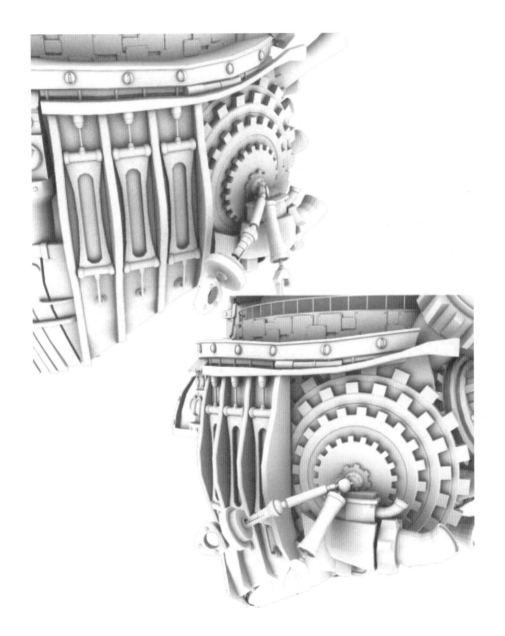

【小飞船内部和引擎室手绘线稿及电脑(PS)着色稿】

【小飞船内部场景手绘草图】

手绘场景的设定是场景设计的第一步。手绘阶段的画面效果紧紧围绕角度、构图展开，画面的镜头效果在机械场景设计阶段充分表现为镜头的透视感。透视感可以使影片中场景局部的机械感得到适度的夸张和增强。

锈迹斑斑的机械局部配合昏暗的灯光，再配合机械运动的轰鸣声，把小飞船机舱内部场景的神秘感发挥到极致。机械构件的运动借鉴了蒸汽机的构造局部，齿轮的碰撞与灯光的闪烁，使影片画面的真实与虚拟的界限模糊。

金属材料贴图的大量应用配合机械感十足的局部，再加上小飞船内部场景设计最终确定方案的设计效果结合光线设定，可以表现小飞船场景的神秘气氛。

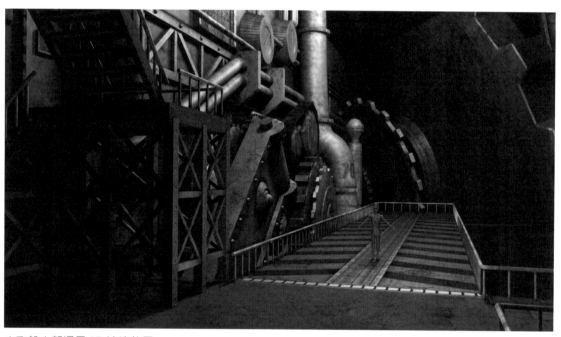

小飞船内部场景 3D 渲染效果

【小飞船内部场景 3D 渲染效果】

下篇　专业创作过程记录

小飞机的设计草稿和 3D 模型

【小飞机的设计
草稿和 3D 模型】

在远古时代的场景和道具设计中,中国传统图案及其寓意给了我们很多灵感和启发。这是为远古时代设计出来的第一个道具,它是蝙蝠部落的吉祥物,每只蝙蝠都随身佩戴一块这样的玉佩,其造型参考了传统图案里的蝙蝠造型,质地是翡翠。

蝙蝠部落的吉祥物

蘑菇部落随身携带的吉祥物是以如意为基本原型的匕首，刀刃部分的造型参考了战国时期的鱼肠剑，手柄参考了灵芝和传统图案中的祥云，质地结合了金属和翡翠。

蘑菇部落随身携带的吉祥物

人参部落的吉祥物是以传统图案中的"寿"字符为原型的拐杖,所有细节都表现了"寿"的含义,比如人参的叶子、基因链图案、仙鹤和松树的造型等。

人参部落的吉祥物

主角湖丝仔的家传手镯其实也是四圣物之一，以传统图案龙头马为原型，手镯上的花纹和文字讲述了丝绸的发明及嫘祖娘娘的传说。在必要的时候，这些花纹和文字会发出光芒，作为剧情的提示。

【湖丝仔家传手镯的色彩设定】

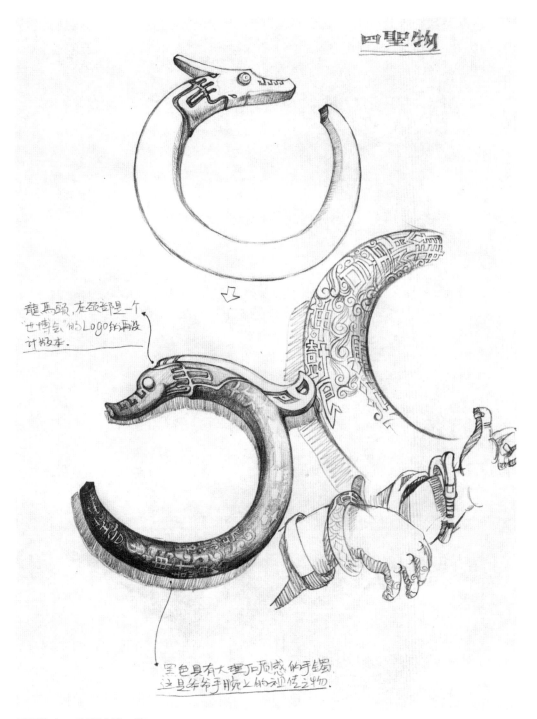

四圣物之一的设计第一稿

徐荣村在1851年世博会获奖的丝绸是故事情节中很重要的道具，也是湖丝仔穿越时空的媒介物。在丝绸的图案设计中，穿插了故事中的"四圣物"，最后形成树的造型。这些组成图案的元素都与故事情节相关。

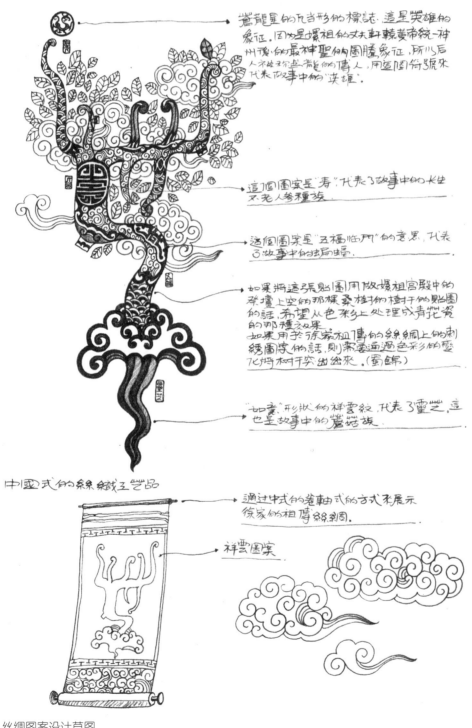

丝绸图案设计草图

丝绸图案中隐藏了远古四个部落的四件圣物,最终形成树的造型。四件圣物和树都与影片中的情节关联,图案设计利用了色彩的过渡,以提示圣物的存在。

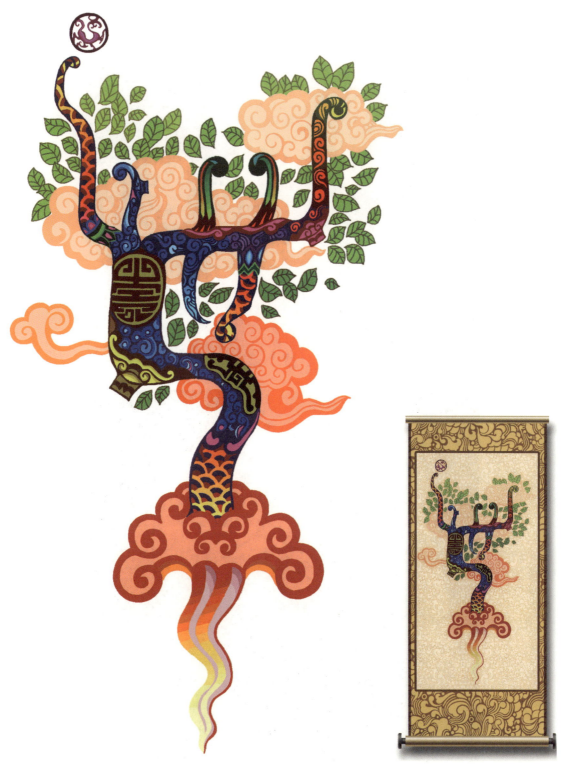

丝绸图案设计色彩稿

在影片制作过程中，用精度模型制作代替了解决局部效果的贴图制作，获得了更加细腻的质感效果，并且在影片中实现了局部细节的多角度转面。这一点也显示了动画电影制作不受文件量限制的特点，与后面介绍的低模网络游戏制作恰好相反。

精度模型制作效果

在现代上海世博会场景的设计中,并非照搬现成的城市建筑制作 3D 模型,而是通过对城市典型标志建筑适度的夸张,并有意识地在影片画面中把地标建筑组合在一起,使整个场景更具有上海的标志性。

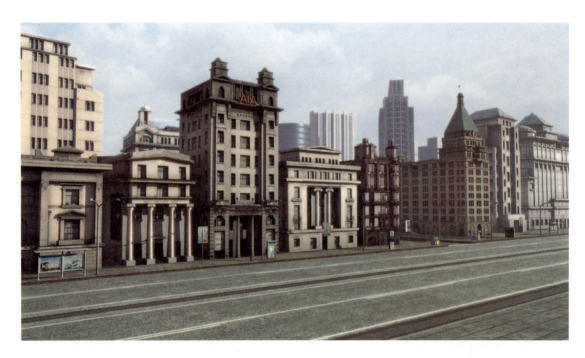

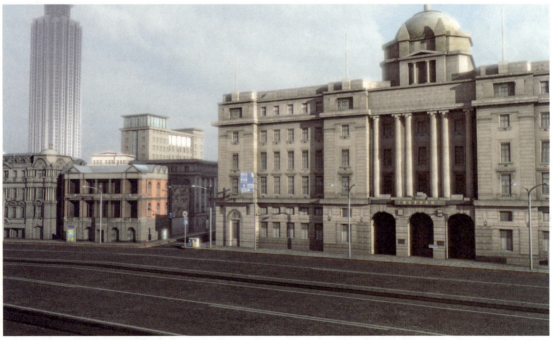

上海黄浦江边金融商业街的 3D 效果

课题 2　主要角色设定及配音制作

配音是动画电影制作中非常关键的环节，首先需要影片制作团队通过对影片中角色的分析确定声音的大致风格，选定动画人物的配音人选及确定配音风格，配音演员应与动画人物造型、神态有着或多或少的相似神韵。

徐荣村，中国湖州人，1851 年他生产的丝绸在英国伦敦世博会上获得第一名，并获得金牌、银牌各一枚，为国家争得荣誉。整部动画片是以他的家族经历为创作原素材，影片的主角湖丝仔正是他的后代。

【主要配音演员】

湖丝仔的爷爷，徐荣村的后代，他继承了家族的丝绸产业和手艺，寄希望于他的孙子，希望他的孙子能更多地了解关于丝绸的一切。但他和现实中的人物有所区别，在影片中的他既有唠叨、慈祥的一面，也有可爱、搞笑的一面。这就是动画角色相对于真人表演来说比较独特的一面。

【湖丝仔的色彩设计稿】

主角湖丝仔是个好动、爱玩的"90后",喜欢机器人、滑板,心地善良,但很自我,缺乏合作精神,对家族的丝绸产业一点儿兴趣也没有,一心想上机器人制造学校。

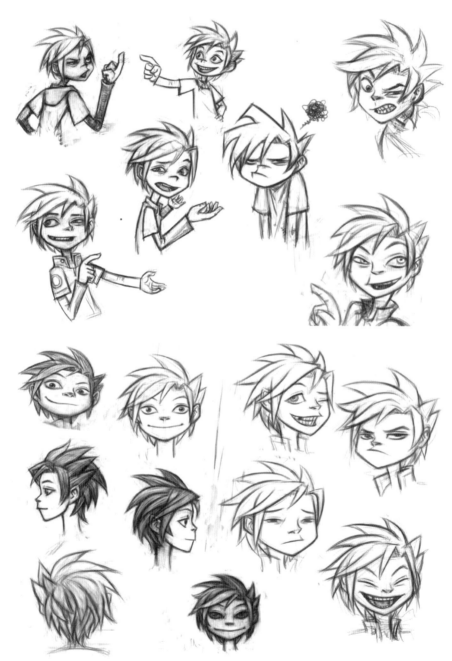

主角湖丝仔的设计初稿

湖丝仔的造型从最初的造型到最后的方案确定，经历了漫长的筛选过程，充分考虑了制作效果、动画表情的生动、肢体语言发挥空间等各个因素，甚至考虑了商业的衍生产品制作，才最终确定了现有的男孩形象。湖丝仔的造型设计方案前后推翻了数百次，最后选中几个，并修改再三，这是最终的三维人物形象定稿。

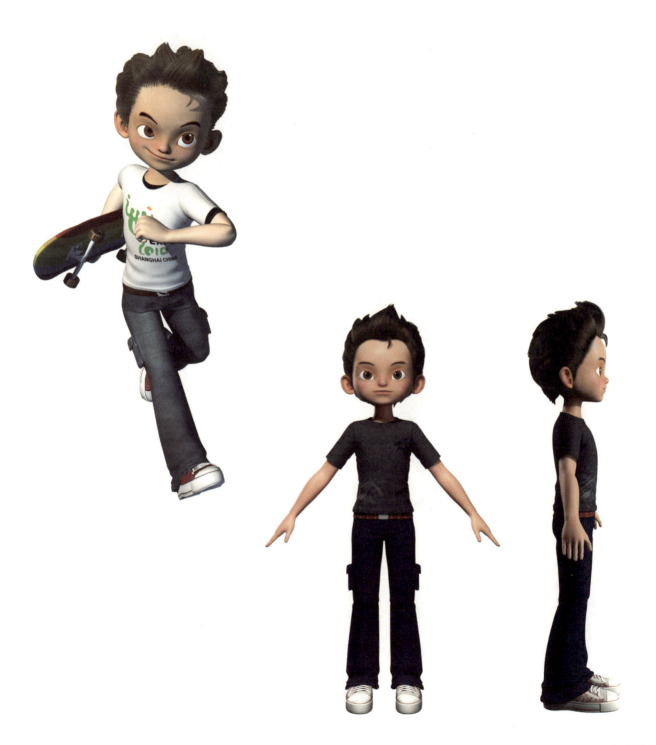

弗里斯通一世是影片中的反面角色,性格高傲。该人物造型对人物表情的变化设计得比较丰富,丰富的表情结合肢体语言,使人物的性格与外形合二为一。

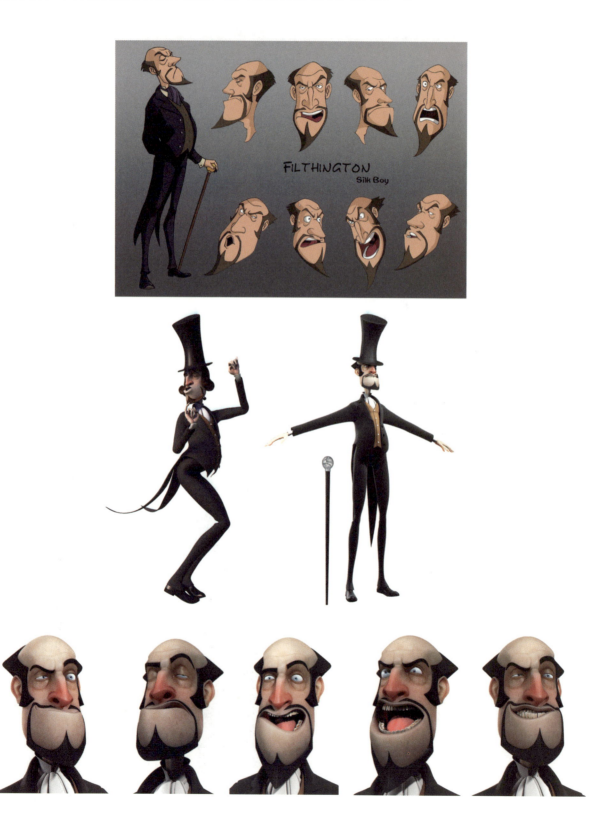

弗里斯通四世也是影片中的反面人物，是弗里斯通一世的后代，阴险狡猾，他骗走了湖丝仔的祖传丝绸，劫持了嫘祖娘娘。

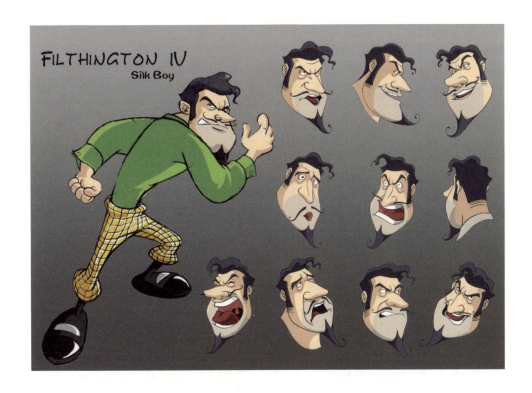

在设计角色形象时，和拍电影前挑选演员有些相似，需要创作人员从剧本中琢磨、分析人物的性格及其生活背景，经过几轮造型草稿对比，选出最适合的造型，这样才能创造出一个个生动的、鲜活的动画角色形象，设计出每个角色特有的表情和动作。

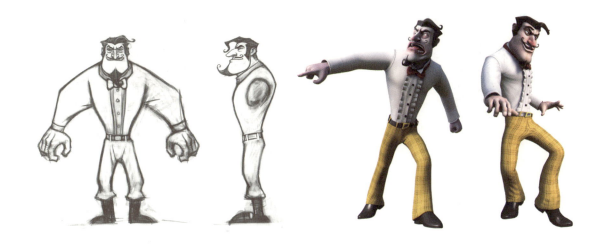

湖丝仔的邻居，上海女孩冰冰，2010年上海世博会的志愿者导游。对于该角色，在设计过程中反复修改，最终定稿方案定位为具有东方特点的女孩，从身材比例、脸的结构、面部表情上都以东方女孩的特点加以表现。

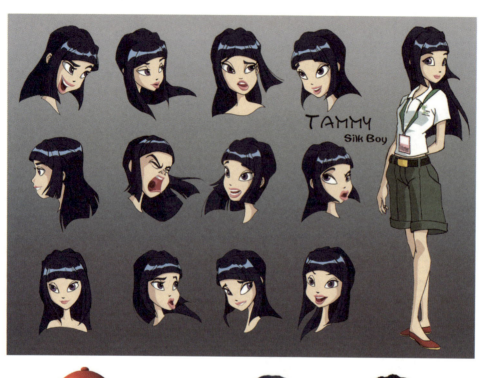

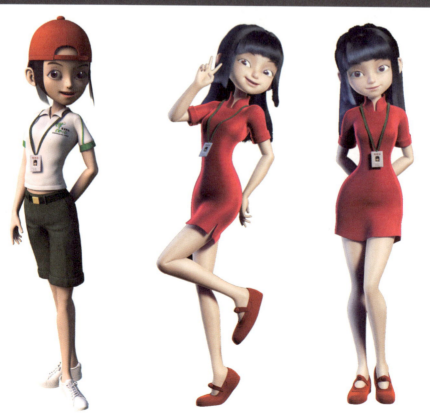

影片中远古时代蝙蝠族的福妞是湖丝仔返回远古时代后接触的角色，性格怪僻且敏感，嗜睡，迷信，多次在关键时刻帮助和搭救湖丝仔，后来与湖丝仔成为挚友。该角色的性格特征与蝙蝠的身份形成呼应。

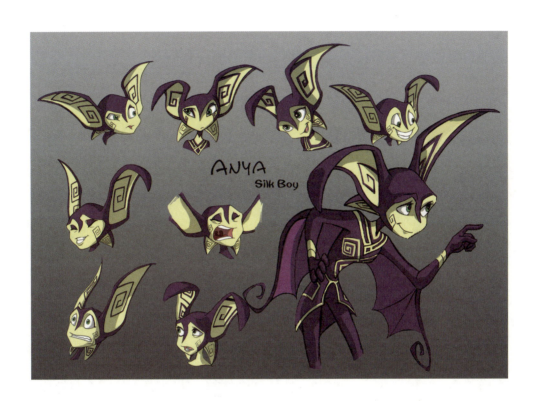

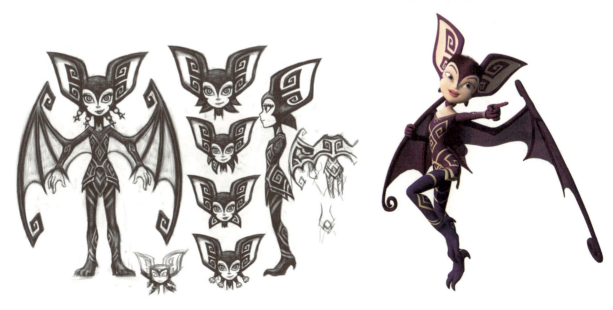

动画创作基础

远古时代灵芝部落的士兵泡芙，在造型上以菌类植物为原型，加以拟人化的处理而具有生动夸张的表情和肢体语言。特别是在配音上，还加入了几句上海方言，为影片增加了不少笑点。

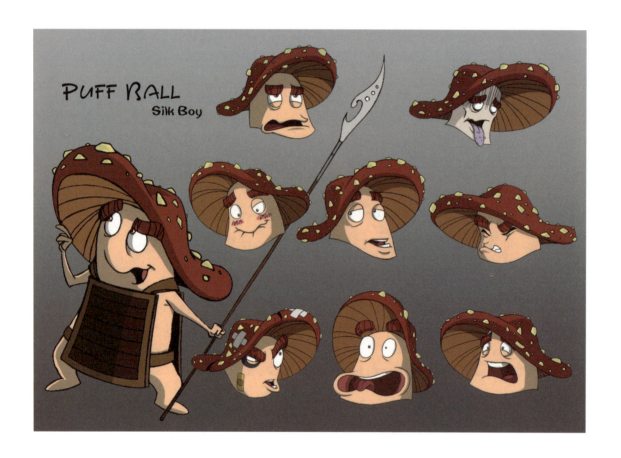

 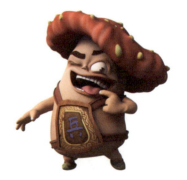 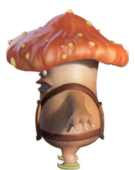

远古时代灵芝部落的士兵针菌，在造型上采用细长的金针菇造型的特点，和它那又矮又胖的搭档泡芙在一起的时候形成戏剧化的对比。

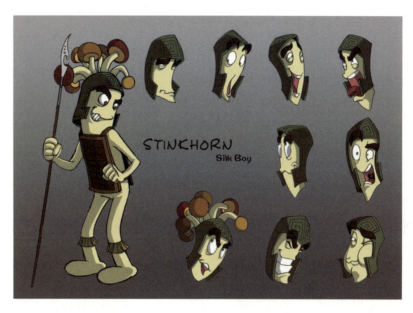

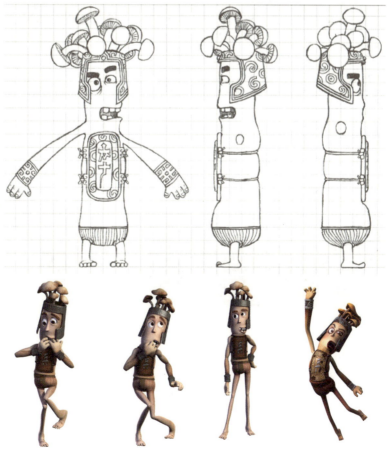

人参部落国王的形象以人参为原型。在影片中，他部落的人都具有爱开玩笑的性格特点和快乐的生活状态，所以赋予他豪爽的语言和动作。他乐于享受生活，喜欢喝酒养生，有意思的是，他有时一边享受沐浴，一边享用"人参大补酒"。

人参部落的人物角色头上都有装饰感十足的人参叶子，所用道具以中国传统元素为主。他们身穿的"相扑裤"也是查询相关资料后设计的，因为考证发现相扑这项运动是我国远古时期发明的。

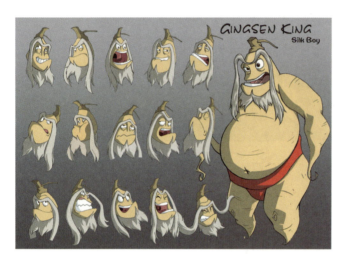

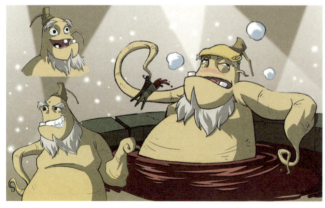

课题3　部分气氛草图和分镜头脚本

主创人员在仔细阅读并分析剧本几十遍之后，讨论分镜头脚本的设计和一些关键性画面气氛图的艺术风格和镜头的视觉语言如何表达，这是将剧本文字性的故事视觉化呈现的第一步。在制作分镜头脚本之前先画出大量关键情节的分镜头气氛图，这需要导演、美术和各个部门的设计、制作人员多次进行沟通，以确保动画片最后呈现完美的画面效果。

【故事板】

手绘稿作为镜头语言表现的第一步，从镜头画面的构图到效果、人物的表情动作，都要有所顾忌。所以说，作为手绘原画作者，要遵循承前启后的原则，前面要遵循剧本的故事结构，后面要衔接镜头语言，甚至要充分考虑后期合成效果的技术因素。可见，从这些制作环节就可以体现出动画片庞大的工作量和严谨的制作流程体系。

主角湖丝仔无意间通过丝绸进入远古时代的第一场戏，与之前在2010年的上海有着巨大的视觉反差：会说话的扶桑花阿幸；屋顶朝下的蝙蝠部落的房子；和他从2010年一起不慎跌入远古时代的蚕宝宝也突然变大……在画面中，蝙蝠族的福妞与湖丝仔相识。

在影片远古时代的情节中，湖丝仔有很多奇遇和历险，他的性格逐渐地发生改变，从调皮、不懂事的男孩成长为有团队精神、有责任感的少年，他也结识了很多有趣的朋友。在镜头的调度上，我们多次运用主、客观的转化，力求在一个虚幻的远古时代给观众呈现一种真实的感受。

影片中远古时代的情节高潮部分：湖丝仔祖传的手镯发出光芒，该手镯是英雄部落的吉祥物，这表明湖丝仔其实就是英雄的后代。这时，嫘祖娘娘在宫殿上空腾云出现。

此时，湖丝仔已经懂得了团结的重要性，号召所有部落都要团结一心，共同解救被弗里斯通四世劫持的嫘祖娘娘。至此，主角的成长历程在影片中已经完成，这时的镜头多运用仰视视角。

从远古时代来到2010年上海，人参部落国王在高架桥上大玩"飙车游戏"，画面速度感强烈而华丽，既要让观众感受到"飙车"的乐趣，又要借此表现一个现代、美丽的国际大都市上海的形象。镜头多以俯视和跟拍为主，并对主、客观镜头进行切换。

影片故事以弗里斯通四世被抓、湖丝仔获得奖牌结束，这与1851年世博会上弗里斯通一世被士兵赶出会场而徐荣村获得奖牌首尾呼应，在镜头的设置上刻意保持了统一，强调了主题，同时具有了戏剧感。

对场景中人物、景物的气氛设定需要通过对手绘线稿着色完成，并对剧本进行再次解读。作为原画创作者，需要从最初步的设想出发，对镜头的色彩、光线、构图做出初步的概念设想，并快速记录脑海中闪现的场景。创作人员会在考虑最终制作技术可实现的前提下，去多尝试几种美术风格，同时会对人物设计和场景设计产生一些新的灵感，而创作方式的不同也会给后续制作环节带来多重的可能性。

【影片镜头】

旁边的二维码中展示影片中关于上海世博会的一段剧本和分镜头脚本，主要对主角湖丝仔的性格进行刻画。

【剧本和分镜头脚本】

第三节　动画片《童年的蝴蝶》人物原型创作

　　这些创作经历再次验证了动画片的创作必须来自设计师对生活的感受，这种感受奠定了动画创作的现实基础，只有把生活中的感悟用动画特有的夸张表现形式在屏幕上再现，才能感动观者，因为生活融汇了太多人生必须经历的感受。或许我们每个人都在经历着不同的生活，或许我们的未来都是未知，或许我们所拥有的都会转瞬即逝，或许我们都正在走向冥冥之中的未来。所以，在动画的创作中，创作者都在尝试把一个完美的未来、完美的自己用动画片再现出来，因为我们在现实生活中有太多的缺憾。

　　原创动画片《童年的蝴蝶》的创作者金鑫，把源于生活的细节用动画片的形式再现，把许多真实生活中的遗憾在创作的画面中实现。

创作记录：感人的创作一定源于生活

　　这部 6 分钟的动画短篇的大多数工作由作者独立完成，影像后期制作、配音由相关制作人员配合完成，作者完成了剧本创作、人物设定、分镜头等环节的创作全过程。故事的情节围绕小女孩与她所养的蚕展开，片中小女孩的梦想成真了，最后蚕真的变成了美丽的花蝴蝶。片中充满了对童年生活的回忆、亲情与友情，最终的结果也许不必刻意去区分是真的蚕变成蝴蝶还是只是父母"善意的谎言"，无论真相如何，对小女孩的心理影响就是保存了生命中美好的回忆。剧本的结尾修改了多次，这一点使作者体会到动画片创作各个环节的连续性，每一次修改都是因为创作过程中的具体环节触发了作者对于童年的回忆与对无忧无虑的向往，也许正是生活中的诸多压力，才使得每个人对于童年都充满了各种各样的回忆，而每个回忆都承载了最本质的梦醒与最初对于生命意义的理解。

　　15 岁前后的生活经历使作者对家庭有了更深的理解，家庭并不仅仅是"大人之间的事"。对剧本的创作过程犹如经历了一次童年，童年的场景、童年的小伙伴都呈现在创作中，对资料的搜集工作是繁杂而充实的，作者拍摄了童年的小巷、每天放学必经的小路、柜台里放满花花绿绿的零食和玩具的小商店。在回家的路上，小伙伴结伴而行，路过小商店痴痴地望着柜台里花花绿绿的糖果，在家门口和伙伴们做游戏，院子里却传来妈妈"回家吃饭"的呼唤声，这些细节都是孩子对幸福童年的定义。

故事里的人物都来自作者真实的生活，生活中这些人物都有着不同的性格特征，如妈妈、爸爸、弟弟和邻居的叔叔、阿姨性格各异。整部动画片都在讲述孩子视角下的"幸福"，大人善意的谎言使孩子的梦想得以实现，孩子偷偷地像收藏秘密一样喂养的"蚕"真的变成了漫天飞舞的花蝴蝶，亦真亦幻的结局使孩子的梦想随蝴蝶一起飞舞，使孩子的心灵随梦幻一起放飞。这是作者对完美童年的向往——"永远怀念却无法留住的时光"。

童年的小学和上学路上必经的小商店

《童年的蝴蝶》制作流程

1. 故事

（1）剧本编写。

（2）素材收集整理。

（3）分镜头。

（4）影片剪辑完整设想——以画面呈现形式做文字记录。

2. 美术设计

（1）人物设计——几稿的设定。

（2）场景设计——素材照片、线稿。

（3）色彩设定——人物/场景色彩稿 相同场景不同时间的色彩处理。

（4）风格设定——彩色铅笔与透明水色的着色实验。

3. 原动画

（1）动作规律——动作特征表现人物性格与情绪。

（2）时间与节奏——动作节奏表现人物特征。

4. 后期制作

（1）合成——人物与场景的关系。

（2）剪辑——影片节奏与特效。

（3）音效——配合场景的背景声音。

（4）音乐——背景音乐及主题音乐。

（5）配音——人物对白及画外音。

（6）数字图像格式输出。

【"我"的造型】

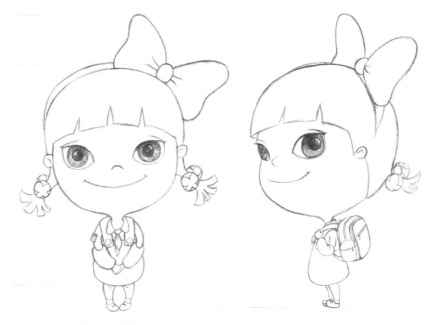

片中女主角"我"的造型

片中的"我",具有同所有女孩一样的天真与顽皮,但片中情节刻画稍带些许伤感,对女孩的形象做过很多次修改,最终定稿为身穿校服的女孩形象。女孩头顶上大大的蝴蝶结和多愁善感的大眼睛是片中女孩的典型形象,对蝴蝶结和蝴蝶图案物品的钟爱,充满了对结局的暗示,这种暗示使结局的画面符合"情理"。

动画形象要考虑其"动态与静态"。人物形象的设定如从技术因素考虑,要对片中所涉及的动作和场景做出相应调整,例如头与身体的比例这个细节的设定。由于片中会出现女孩活泼好动的系列动作、哭时的头像局部特写,所以修改过多次,最终的比例设定适合镜头表现中的动态与静态要求。

片中的"我",也许就是"真实"的我,无忧无虑的童年是我永远怀念的。片中的人物设计记录了"我"对童年的怀念中的一系列人物,对这些人物所记录的角度则完全来自一个孩子的眼睛,很简单的故事配合很简单的人物。

片中的"我"修改了很多次,各种不同的形象设计需要考虑动画片中动态与静态的画面效果。整个身材高度与头的比例会影响人物动态表情的灵活性,但始终没有改变的是"大眼睛",这是"真实"的我的特点,也是整部动画片中每一个情节表现的契机。高兴与伤心、梦幻与期待,使孩子的心理通过眼睛的语言表达得真实而自然。尤其是片中观察蚕的一幕,通过大眼睛中的倒影实现了人物与昆虫之间的对话,把孩子的好奇心理通过静默的画面呈现在观众面前。

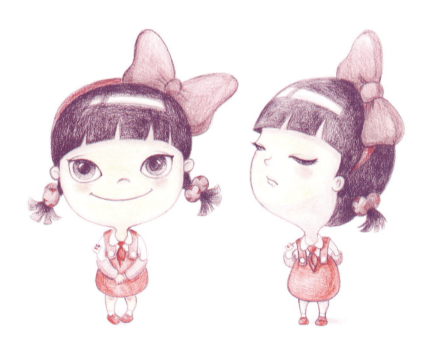

片中对蚕的造型有很多细致的描述。在素材收集阶段，为了更好地了解蚕的造型和习性，作者多次去养蚕场考察、拍照。小时候，曾经真的把蚕养在铅笔盒里，总期待有一天铅笔盒里会飞出蝴蝶，现在想来都觉得可笑，这部动画片也许就是对童年曾经的梦想的重温。

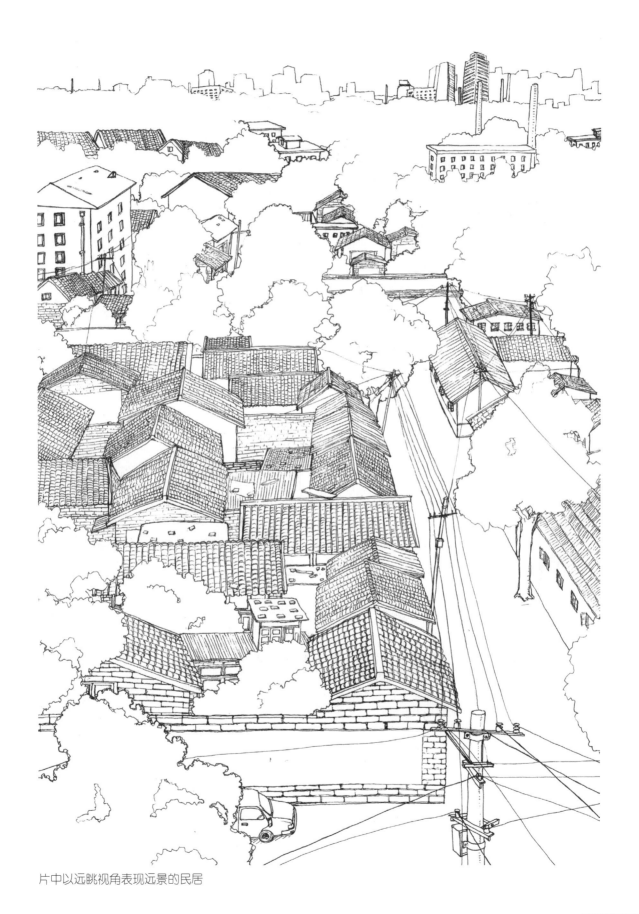

片中以远眺视角表现远景的民居

场景的原型取自东直门外小巷的真实照片，经过几次考察，选定了东直门外与簋街临近的小巷。拍摄照片的当天有薄薄的雾，清晨熙熙攘攘的小巷显得热闹而生活化，这与作者童年的记忆非常接近。在北京生活学习了十几年，作者对北京的胡同中新旧交替、人与人的交流方式产生了非常朴实的感情，这种感情促使作者在创作过程中按照自己童年的回忆，结合真实生活场景的环境细节，创作出一系列的朴实、真实的动画场景。这种场景并非时尚的，但一定是生活的，最能表现社会平民简单而安逸的生活。

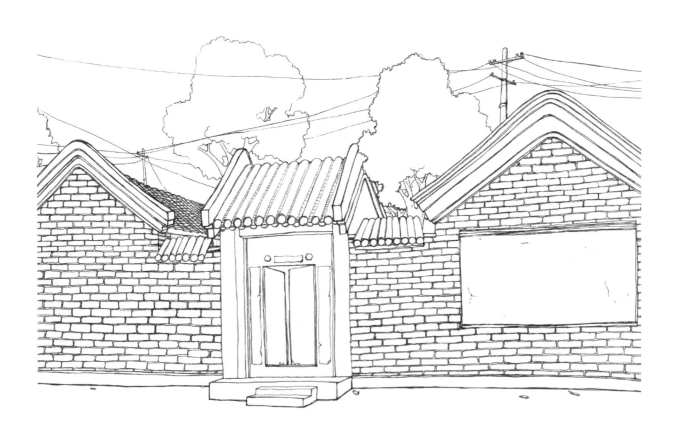

在拍摄素材照片时，作者会被取景框中的景物感动，这种感动是那么的真实、自然。巷中的行人格外的纯朴自然，与一墙之隔的熙熙攘攘的都市似乎格格不入，纯朴的人们也在为生活忙碌，卖菜的大叔、骑三轮车的老人、卖烧饼的阿姨，这些人物都出现在作者童年的记忆里。这些便是真实的生活中具有表现力的人群，他们的表现力也许就来自他们的"普通"，而这种"普通"的人也许就是作者所创作的短片画面中的你、我、他。

真实的照片与作者的手绘稿有一定的差异,因为许多制作要求使照片获取的许多细节需要经过重新组合、重新构图。有的场景删减了一些复杂的背景,使最终的画面可以凸显人物;有的场景加入了更多的细节,最终结合喧嚣的背景音,使人物深陷其中,表达一种意识上的迷惘。很多主观的表现都源自剧本、故事情节、艺术表现等因素。

图中的条幅是原本对场景的设计中没有考虑到的,但是在相机的取景框中无意间观察到以后,马上引发了作者对童年的回忆,20世纪80年代初的街头总是有各种宣传条幅。于是,条幅出现在最终场景的远景中,近景是骑着自行车、三轮车来来往往的人,虽然该场景在最终的片中出现不足2s,但是真实有力地再现了作者童年生活场景中的细节。

穿梭在北京的巷子里，各种院子的场景吸引了作者，有的时候更像是沉浸在回忆中，虽然与熙熙攘攘的大街只有一墙之隔，但是小院里的气氛却丝毫没有因为城市化的推进而受到影响，依然静谧，依然悠闲。似乎这里所呈现的，才是真正意义上的生活。

用相机记录下令人感动的每一个细节，分不清楚是记录了回忆还是记录了眼前的细节，最终呈现在画稿中的，也许会在动画片中转瞬即逝，甚至不会被观者注意到，但是作者通过捕捉与再现的过程，体会着创作所带来的"心情"。

动画片中通过色彩与光影的变化体现时间的消逝，清晨、晌午、傍晚，色调的转换配合城市的噪声，把每个人心中对城市的理解表达在视觉画面上。动画片的独特魅力就在于可以人为主观地进行夸张，这种夸张可以是作者对感情的宣泄。作者对城市始终有一种距离感，因为城市使人与人之间的关系产生变化，这种变化更加加重了人内心的距离感。但是，城市的原住民院落里却是不同于城市的感觉，这种感觉更加人性化、更加亲切、更加有戏剧效果，有的时候院落与城市只有一墙之隔，也许人在城市中的面孔会因所处的位置而发生变化，甚至就是因为这一墙之隔。

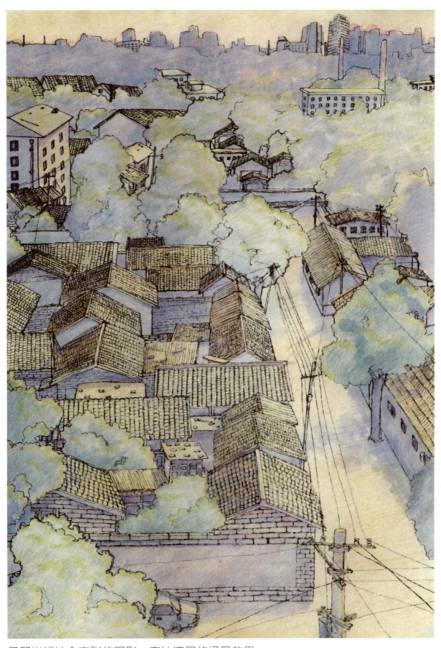

柔和光线结合夸张的阴影，表达清晨的场景效果

院落的场景因为阳光照射而显得格外温馨,儿时的小伙伴一起在院中游戏,这是每个人成长时的快乐所在。男、女主角一起在树下观察他们养的蚕宝宝,这种场景的塑造充满了生活化的气息。在童年的记忆里,院落中堆满了生活杂物、过冬的蔬菜和煤球,洗衣服的搓板和塑料盆则堆放在水池旁边。

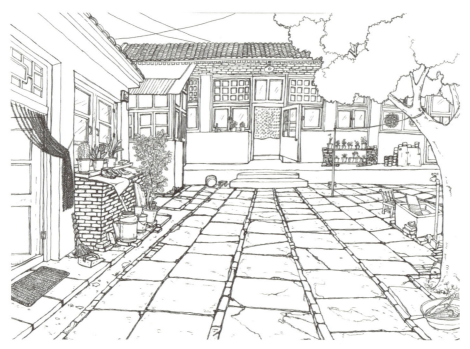

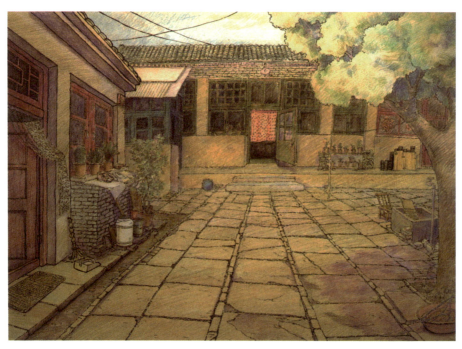

片中对场景的表现有巷子的长镜头,也有院门口的特写,表现的是放学的小路、男孩召唤女孩一起去看他们养的蚕宝宝,最后蝴蝶漫天飞舞的场景也出现在巷子里,这些场景都是对真实场景照片的再创作。

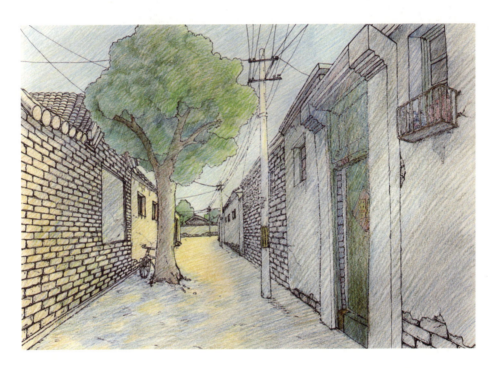

放学了，回家之前在巷子里游戏片刻。背景是静态的，小女孩和影子、骑车的大叔、飞过的蝴蝶是动态的。场景的设计充满了寓意，远处飞来的蝴蝶与其他镜头中有意无意飞过的花蝴蝶对应童年的回忆片段，充满了对童年片段的暗喻。

小女孩游戏的画面只有 3s，由十几个关键动作组成。每一个动作的具体细节微调都在拷贝台上完成，每一个动作都表现出细微的差异，手与脚的配合、跳跃时的身高变化、小女孩头上的蝴蝶结、辫子与动作的关系……对这些细节的捕捉，都能影响观者对画面真实的感受。什么样画面能使人感动？真实的、夸张的、生活的……对原画作者来说，对生活细节的捕捉是完善画面细节的关键。

对小女孩表情的夸张处理，表现出女孩多愁善感的心理特征，正是这一点使得大人的"善意的谎言"成为爱的表现。最终，小女孩细心照料的蚕真的能变成美丽的蝴蝶吗？答案似乎已经不重要，重要的是女孩真的看到了漫天飞舞的蝴蝶。短片以此暗喻对童年美好回忆的怀念。

第四节 《寻仙》《极光世界》游戏设计中的虚拟世界

网络游戏的动画创作形式与电脑制作技术日新月异，并逐渐显示出独特的魅力。在许多动画设计领域，无论是网页动画还是游戏设计，都与电脑革新技术、软件的更替密切相关。从《指环王》的 3dsMax 插件特效到《少年派的奇幻漂流》中的虚拟现实，再到网络游戏《极品飞车》超炫酷的特技渲染，电脑动画的制作标准一遍遍被刷新，动画设计的宽度也与相关学科的技术协作性越来越紧密。本节所探讨的问题，从现实场景的获取、制作中与绘画表现技术创作之间的制约性这两个对动画基础学科意义重大的关键环节入手，探讨动画制作的艺术表现与技术制作之间的关系。

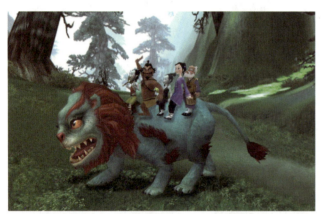

网络游戏在以年轻人为主体的社会群体中慢慢流行，随着网络技术的发展，网速的大幅提升使游戏设计的可发挥性得到空前的拓展，电脑硬件与软件的配合已经使设计师实现了"所见即所得"。在这种大的设计趋势下，游戏设计师该怎样重新定义自己的使命？如果说十年前的网络游戏是在寻找突破技术瓶颈的方法，那么在当下，设计师便是在寻找艺术与技术之间最佳的结合点。

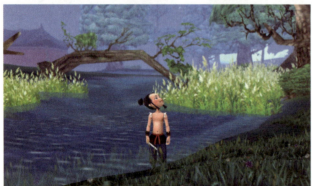

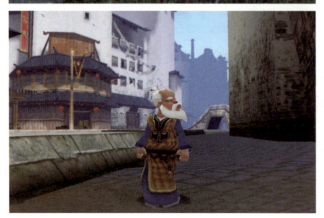

网络游戏《寻仙》的主要场景及主要人物

3D模型在制作上被太多模式化的东西所误导，建筑类和视频制作中的高模，基本上是一种对物品的真实再现，给人的感觉更像是一个立体的打印机，完全是对软件的运用及基础的造型能力。3D的低模在网格游戏中的运用在制作上是完全不同的，而在造型方面恰恰与素描速写的联系至关紧密，其对造型的把握和其他动画表达一样，同样需要高度的准确造型和局部特征的适度夸张。

因为网络游戏对计算机硬件有要求，而且需要多人在线操作，所以为了能让玩家有流畅的游戏体验，只能在各个环节的3D美术制作中将模型的面数尽量压低，原则就是用最低的面数表现最好的效果。如果说高模像一个长期的素描作业，那么低模则更像一个简洁有神的速写。针对精度很低的模型，如何表现细节，造型的棱角太多又如何处理，这些都是在制作低模初期面临的问题。

低模和高模所表达的方式在造型上有着很大的区别，高模基本上只要按照物体本身的造型来添加面数来达到精细逼真的效果即可，而低模则需要像速写一样，注重对造型特征的简化和概括。低模概括和用线的根本在于对外轮廓的描写，所以在制作中最先用线是对外轮廓也就是剪影进行描绘，而一些物品表面的细节和起伏，通常可以通过贴图来进行模拟，以达到一个外形生动而又不失细节的效果。在这当中，线的精度在很大程度上与绘画基础有着很大的联系，制作技巧就是找到3D制作的理论和绘画的共性，比如布线的精度等。

在专业制作领域中，低模最忌讳的布线方式是出现过多的平行线，数条线段之间的距离均等，没有线条结构的节奏变化。如果疏忽这些技术因素，都会导致最终实现的效果"过平（没有立体感）"或者"过碎（琐碎）"。贴图与造型的配合表现也非常注重造型的松紧变化和贴图中花纹的疏密关系，也就是绘画中常说的"节奏感"。这些速写中涉及的有关于构图的疏密变化、线条的松紧对比，同样出现在技术制作中，无论是单纯的数字建模技术还是对画面构图的艺术化处理，同样都有所体现。这一点也正说明，对于数字游戏设计来说，艺术化的设想必须以理性的技术因素进行约束，才能最大限度地得以体现。

【虚拟场景】

场景在顶点着色前后的对比

在游戏的美术制作中，色彩和光影对于气氛和空间的表达起着重要的作用。通过对制作场景气氛描述的理解，可以用恰当的色彩和光影感觉来表达氛围，空间和层次感可以用光影结合色彩来表现。这种对色彩的应用在很大程度上依赖于设计师对风景绘画的理解，比如印象派绘画，直接用色彩表达光影与环境色而完全不受环境固有色的约束。

【《寻仙》虚拟场景】

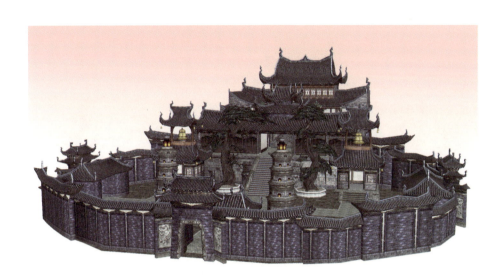

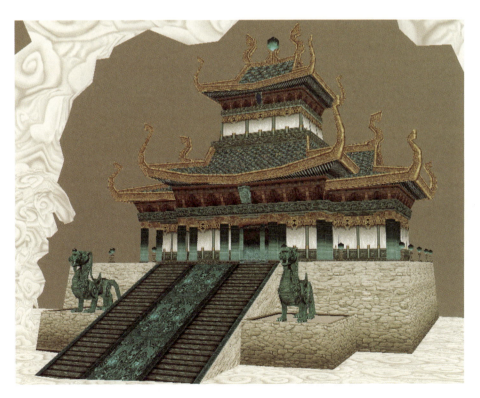

网络游戏中大量场景都是自然风光，对自然景色的设计主要来自设计师对色调的主观控制，设计师把经过色调处理的画面编辑成材质贴图，在渲染器中完成最终渲染效果。建模的简化使得计算机运行与网络传输速度得到大幅提升，必然会使设计师对绘画能力的控制进一步加强，设计师可以用贴图的色彩表现巧妙地弥补模型简化导致的画面粗糙感。

设计师的绘画能力又一次在场景设计制作中得到体现，因为计算机技术、软件技术的飞速发展使得游戏效果得到空前的发展，而硬件的进步则促进了网络传输速度的提高。但是，场景建模的精度仍在寻找与贴图配合的最佳结合点，因为一部分带宽要预留给游戏主体人物和游戏产生的各种气氛效果，这样的场景设计才是真正的"物尽其用"。

《极光世界》的制作相对《寻仙》来说时间更晚，计算机技术、网络速度发展相对也更加完善，其游戏场景更加追求光影效果，建模的精度大幅度提高，追求更细腻的显示效果，包括细节的光泽、质感、模拟镜头的光晕等。

对光影的控制除了使得画面的效果更绚丽以外，也柔化了各种画面造型的模型，使得建模细节不到位的局部得到了光的柔化处理，尤其是逆光效果、曝光过度效果的应用，更使得游戏进行当中因角色迅速转动或者剧烈动作所产生的大幅度镜头场景偏移而出现的迟钝、马赛克、显示迟缓等弊端在现实效果中尽量隐藏，最终使游戏对运行硬件的硬性要求尽量降低。

网络游戏景观画面的基本造型来自场景照片的拼贴与设计师的主观手绘处理，使场景既具有真实感，又有着超现实的画面美感。这些画面的创作必须考虑与主体人物之间的画面关系，场景需要具有独立的美感，但是从色彩、光线的强弱考虑，又必须在人物角色出现的时候很自然地成为画面背景。这就需要在场景设计中几乎考虑所有角度、所有位置出现人物角色以后，场景与人物之间的配合与呼应。

贴图的制作与造型也有密切的关系，通常来说，贴图基本在 64×64 像素到 512×512 像素的范围内进行制作，像素大小的制约使得很多大型的场景贴图只能使用二方和四方连续贴图。如何利用有限尺寸、有限精度的贴图渲染出更真实、更立体的三维立体效果，对制作者的绘画功底提出了较高的要求，这将涉及造型、对结构的概括、对纹理的概括、对光影的设想、对色彩的主观表现、对镜头画面的色调控制等与绘画相关的细节。

在空间感和光影的表达方面，可参见下图，这是副本中的一个通道，衔接两个 BOSS 房间，通道的上方是露天的，夜晚色彩诡异的天空会对环境造成影响，魔化的植物上的红色发光体起到光源的作用，让这片场景生动起来；而远处洞内的紫色幽光，让空间纵深拉开，又给玩家一种神秘和期待感。这些正是光影和色彩在游戏美术中的运用。

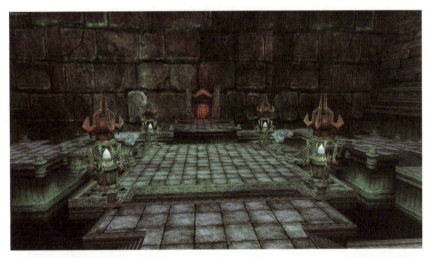

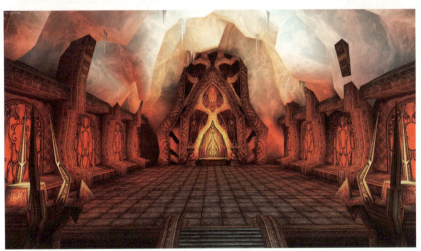

第五节 《鬼吹灯之寻龙诀》的场景创作

电脑游戏发展到当下,电脑硬件已经逐步满足了游戏场景运算的基本需要,对游戏设计的制约因素正在逐渐减少。当今盛行的"虚拟现实"技术引领着电影场景设计的发展,以《星球大战》《指环王》为代表的许多影片的场景设计几乎完全没有受到电脑制作技术的制约,许多软件厂商反而单独为了电影制作而抛弃了影片虚拟技术所需要的软件新版本、运算插件。所以,在电影场景设计过程中,设计师的创造力可以发挥得淋漓尽致,仅仅需要以符合美术指导对剧情的要求为前提,综合故事情节的历史背景、时间与空间概念等因素,就可以对场景进行个性表达。

电影《鬼吹灯之寻龙诀》的场景设计受到广泛好评的原因之一,就在于场景设计师在基础设计阶段,就很好地在场景的真实感与创造力之间求得了平衡。许多场景细节原型来自设计师对古典雕塑、传统神化题材形象的总结与发挥,借助自身绝佳的造型把握能力,最终实现了场景亦真亦幻的视觉感受。

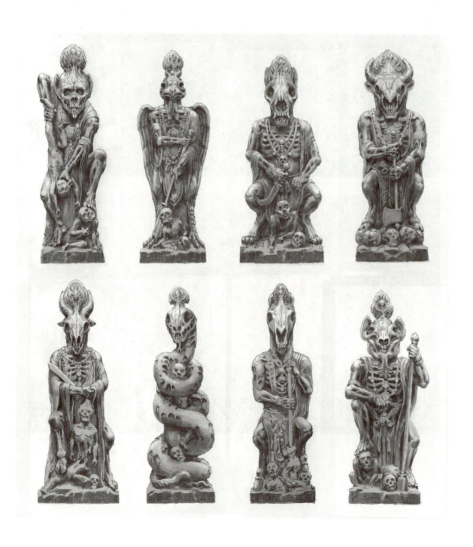

下篇 专业创作过程记录

地宫场景设计在影片中乍现的时候，不禁让观众眼前一亮，地宫入口处的将军雕像成为整个场景的第一视觉元素，尤其令人震撼。可以看出，设计师具有严谨细致的造型能力与丰富的想象力。作为电影中的场景，既要符合影片对于时间、空间的情节要求，又要符合造型的真实感，这样才能吸引住观众的目光。

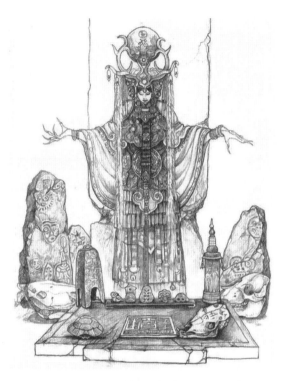

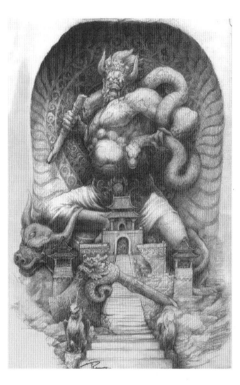

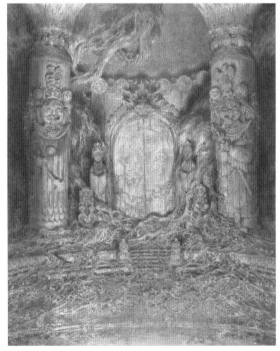

【《鬼吹灯之寻龙诀》地宫场景设计电脑制作稿】

电影《鬼吹灯之寻龙诀》的场景设计手绘稿

193

跋

日本工业设计大师黑川雅之认为："设计应该包括三个方面——艺术性、功能性、产业性。它们组成一个三角形，互相依赖也相互对立。根据设计对象不同，这个三角形就会发生不同的变化，导致设计的重心和设计的着力点也随之改变。"

如何将以感性为主导的艺术创作与设计的逻辑体系相结合？如何在设计教学中贯穿技术型与创造力？这也许是设计教学的一线教师一直在探究的"方法"。我不是专业的动画教师，但在中央美术学院设计学院基础部任教的十七年工作经历使我体会到，在设计教学中融入艺术性、在以技术为前提的教学中激发学生的创造力是设计教学的重中之重。在设计大基础的层面上，注重培养学生对艺术创造的敏感度，鼓励学生关注生活、社会、科技发展的前沿信息，是与未来的设计接轨、与职业的可持续发展接轨的先决条件。我深刻地体会到"设计不是艺术"，但艺术的思维方法可以使学生在设计基础学习阶段学会感性思考，学会用艺术的触角获取相关专业门类的表现方法、精神诉求，从而反向促进设计的学习。

中央美术学院的基础教学非常强调基础课程的艺术性与专业性。对设计专业而言，基础课程需要把艺术性作为引领学生前进的方向，但对于设计学科所必备的技术性也不应忽视。在设计基础教学岗位上，我也深刻地体会到基础课程与学生未来设计课程专业性对接的重要性。基础课程教师过分地强调艺术性或者技术性都是偏执的，因为在课题训练的过程中，需要使学生通过实践明确地感受到艺术性与技术性的区别（在创作过程阶段与创作方式阶段）。明确地区分两者并不是目的，而是通过这种方式使学生明确创作课题的标准，更容易把思考的重心放在课题所设想的学科目标上，避免对创作问题产生犹豫与迟疑。动画专业是一个特别受技术因素制约，而创作又需要想象力的专业。在针对动画专业的教学实践中，我作为基础课程教师，强调学生从生活中获取素材，用艺术的方式构思，从设计制约的维度来思考，以原画创作与实际应用中的专业设计进行比对，要时刻感受到艺术与设计的差异。

首先，对于动画来说，技术不容忽视。

有人认为，在很多优秀的当代艺术作品中，完全看不出艺术学院课程所教授的内容，耗时费力学习素描、色彩等一些基础课程不仅落伍，而且毫无用处。

清华大学美术学院教授张敢认为："美术学院所教授的从来不是把素描画得更像，而是一种把观念转化成图像的技能。严格的美术教育是艺术创作的前提。"

很多学生在设计基础课程学习阶段，对技术性课程（基本功训练）的学习提出很多质疑，认为

基础的素描、速写、色彩课程的大量训练对将来所从事的创作工作没有直接的影响。

速写解决的是"快",快速表现人物的特征,快速记录脑海中闪现的想法,快速把握想象到的镜头语言;素描解决的是结构与构图,人物、景物的结构是需要在透视的基础上进行主观表现的,或崇高,或卑微,其角度、结构的配合使得看似普通的景物具有了创作者主观的表现特征。基础课题的训练过程从简到繁、从感性记录到理性创作,这个过程为学生更好地从事设计创作提供了"助跑、预热"的过程,可以使学生准确地进入创作工作状态。

其次,技术包含两个方面。

一方面,应该时刻了解动画技术的最新信息,因为动画创作本身必须依附于技术,如果没有技术——对新技术、新软件的掌握,在创作中会缺少很多可能性,甚至无法将对效果的设想转化为成型的作品;另一方面,动画创作不是一个人所能完成的工作,需要团队的协作,在创作与制作流程中,技术因素所形成的制约贯穿其中,不尊重技术将会使整个团队和制作流程停滞不前。这种关系就像所有要把图纸付诸生产的设计工作一样,作为手绘原画创作者,虽然处在设计流程的前端,但也会与各个流程产生关系,而动画创作恰恰是比其他设计学科更细致、更繁复的工作。

最后,基础课的教与学要以设计的标准作为标准。

在动画设计方向基础课程的教学实践中,我尝试从动画学科的专业性入手,在基础课程设置阶段就要求学生了解动画设计的技术要求,如进行对线的把握、用线表达质感和表达光泽等教学尝试,从动画技术制约的层面强化学生对表现语言的选择,对造型对应效果、效果对应软件进行表现。这些根据学科特点对教学所做出的对应改变,使得学生从基础课程阶段开始就以动画设计的"专业性"作为对课程学习的衡量标准,这些正是我所期望的。我在教学中的所有尝试都来自对设计创作的热爱,并尝试用这种对专业的热爱来感染学生,唤起他们的学习热情。

从手绘稿到 3D 动画成片,再到游戏场景设计、电影场景设计中绘画与影像制作技术所产生的各种制约关系,分别从艺术与技术、素材的真实与夸张、动画创作的制作技术制约等方面呈现了动画创作的各个创作环节,每个环节都以大量原始设计资料为例——包括手绘草图、电脑着色稿、最终的制作效果,并通过比对确切地了解原画创作者、设计思维与动画片、电脑游戏、电影场景虚拟现实等制作技术之间的关系,最终呈现出效果的各种关系与设计、制作流程中的工作定位。

在设计基础学习阶段,必须以设计制作技术的因素作为设计创意发挥的前提,这是设计基础课程学习的特殊性之所在。能否认识到这一点,对于动画专业基础设计的学习来说尤其重要。

书中大量原创手绘创作源自我的好友金鑫、薛亮、乔志峰、徐天华,他们都来自中央美术学院。我们亦师亦友,都有着共同的创作理想与教学理想,尤其在中央美术学院的学习经历使我们在任何时候都对专业有着特殊的尊重与追求。我不是专业的动画教师,本书是我从设计基础的角度,结合课题创作与众多设计作品来阐述我的教学方法、进行教学体会的总结,希望与相关专业师生、设计师一起交流学习。

感谢我的老师、以前在中央美术学院共事的领导与同事;感谢常虹、王书杰两位先生为本书撰写推荐语;感谢中央美术学院设计学院、造型学院、城市设计学院、继续教育学院那些曾经参与课程实践的同学们,为本书提供课程作业照片。

致 谢

2010中国世博会唯一指定3D动画电影《世博总动员》，手绘原画及主创设计师/金鑫，制片人/杨柳，导演/刘大刀，上海新汇集团红摩炫动画制作公司/版权所有并独家授权使用该影片制作过程图片。

《童年的蝴蝶》为原创手绘动画片，设计师/金鑫、宋扬，制作助理/马春，后期合成/王世旭。

《寻仙》《极光世界》场景及游戏主创设计师/薛亮，北京像素软件科技股份有限公司/北京极光互动网络技术有限公司版权所有，通过腾讯游戏平台网络发布。

《鬼吹灯之寻龙诀》场景概念设计/徐天华，美术指导/郝艺，万达影视传媒有限公司/版权所有，手绘创作者徐天华授权使用部分场景设计手绘草图。

书中动画设计基础课题教学部分由中央美术学院继续教育学院以下学生参与教学实践并提供部分课程作业图片：

2011级动画专科

王　暄　梁贯宇　毛玉兰　许春杰　李玲燕　史晓琪　张琼莹　钱高锋　吴慧敏　王　琼
姜艳招　于　丽　赖晓璇　李文杰　程　洁　樊德龙　王富佳　齐　册　石应该　李天明
刘思佳　金延妍　夏　雪　马　骐　王亚楠　罗聪维　李　亮　费春龙

2012级动画专科

张雅静　张　燕　于　瀛　王　冠　谢雨馨　张　荣　崔　航　刘胤钦　刘进宝　季婷婷
王宝秀　齐雨桐　张姝馨　赵　涛　许　晗　孟佳节　杨金磊　赵　亚　邹明珠　杨森楠
赵　诺　刘世春　孟　爽　陈　兰　刘芳琳　胡艺馨　寇　杰　袁晓飞　姚　楠

2013级动画专科

房艳春　尹幸子　彭　璐　李明玉　王　晓　杜　君　冯龙华　李庆伟　曾海维　张晶晶
乔志峰　李小龙　徐子雯　张　红　王晓涵　付翔宇　朱晓晔　武青松　杨　静　冀建东
魏　楠　王　烨　刘　朝　恽鑫磊　赵王旭　张　诺　刘　潇　朱泽宇　刘　泽　翟　昆
谢伯钰

"玩偶制作"课题为中央美术学院设计学院2015级全院选修课程，主讲/宋扬，技术支持/乔志峰。